ART ESSENTIALS

단숨에 읽는 **인상주의**

ART ESSENTIALS

단숨에 읽는
인상주의

—

100점의 다채로운 작품을 통해 살펴보는
인상주의의 탄생과 의의

—

랩프 스키 지음 | **허보미** 옮김

시그마북스
Sigma Books

차례

들어가는 말

인상주의는 회화의 한 양식으로서 19세기 중반 프랑스에서 처음 시작되었다. 이는 정부가 지원하고 파리의 예술 교육기관들이 지향했던 전통적인 작품이나 화법에 대한 젊은 작가들의 급진적인 반발로 나타났다. 인상주의자들은 회화의 우화적이고 역사적인 주제 대신 동시대 프랑스의 일상적인 모습에 집중했다. 빠른 붓터치를 활용해 풍경, 도시의 거리, 카페, 극장, 정원에서 보이는 순간적인 빛의 모습을 화폭에 담아내고자 했던 것이다.

1874년과 1886년 사이, 인상주의 학파는 많은 논란을 불러일으켰던 인상주의 작품 전시를 여덟 차례나 개최했다. 대중이나 동료 화가 그리고 비평가에 이르기까지 모든 사람들이 인상주의 작품에 부정적인 반응을 보였다. 소수만 이해할 수 있는 주제로, 호화로운 갤러리에 전시되는 성공적인 프랑스 화가들의 작품에 비해 인상주의 작품은 지극히 평범하고 하찮게 느껴졌기 때문이다.

인상주의가 소위 '올바른' 회화가 주창하는 확립된 규범을 전혀 따르지 않고 타락한 예술로 평가받은 이유는 화법 때문이었다. 인상주의 작품에는 붓 자국이 그대로 드러나기도 하고, 빛을 실제처럼 표현하기 위해 밝은 색 물감들이 나란히 사용되었다. 자연 풍경도 실내 스튜디오 공

간이 아닌 밖으로 직접 나가 야외의 분위기를 재현했는데, 이러한 '외광' 회화라는 용어가 '인상주의'와 동의어인 것처럼 통용되기도 했다. 결정적으로 인상주의 화가들은 미리 구성해놓은 예상대로 그리지 않고 그들만의 고유한 '인상(impressions)'에 기반을 두어 작품을 완성했다.

파리에서 공부하고 생활하면서, (해외에서 온 작가를 포함한) 많은 젊은 작가들이 인상주의 기법을 실험하기 시작했다. 이 가운데 가장 유명한 이가 바로 네덜란드 출신의 빈센트 반 고흐다. 1886년부터 1888년까지 파리에서 지내는 동안 고흐는 다른 인상주의 화가들과 활발히 교류했고 이들의 기법이 고무적이라고 생각했다. 더욱이 고흐의 동생 테오 반 고흐는 인상주의 작품을 취급하는 파리의 영향력 있는 화상이었다. 유명한 그의 편지에서도 알 수 있듯이, 빈센트 반 고흐는 인상주의라는 새로운 미술 사조에 관한 영민한 통찰력을 보여주었고, 이 책에서도 이와 관련된 내용을 일부 다룰 예정이다.

초기에는 솜씨가 서투르고 전문적인 예술이 아니라고 폄하되었던 인상주의 작품들은 20세기 초반에 이르러 널리 수용되고, 많은 사람들이 작품을 수집하기 시작했으며, 이제는 거의 전 세계인들이 감탄하며 즐기는 예술이 되었다.

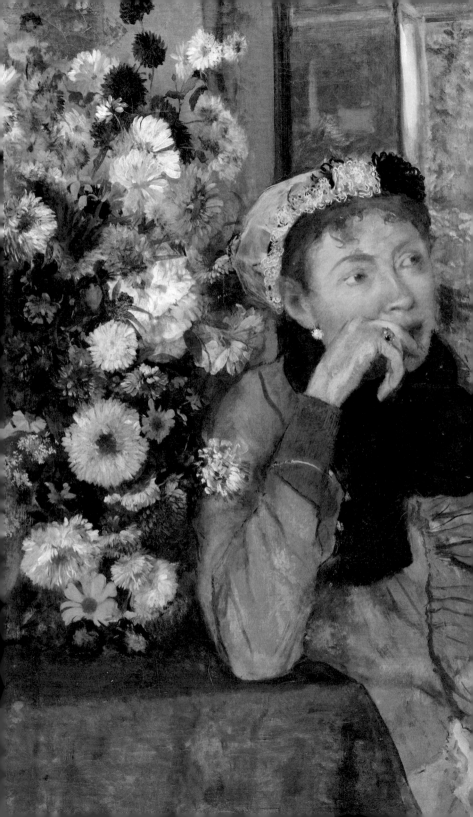

인상주의의 등장

1832년~1874년

당신은 아무도 기쁘게 할 수 없다는 것을 받아들여야 한다.

에밀 졸라, 1866년

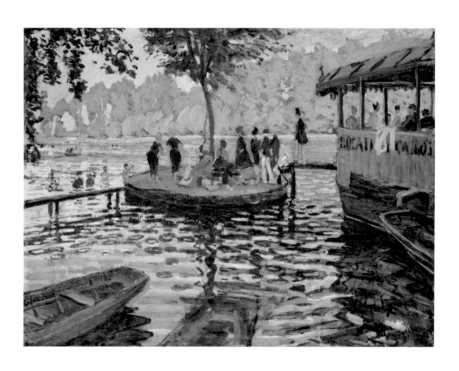

인상파 화가의 대표 주자 클로드 모네(1840~1926년)는 눈에 보이는 것을 그려야 한다는 원칙을 줄곧 고수했다. 1860년을 기점으로 프랑스에 뿌리내리기 시작한 새로운 미술 사조 또한 '진정한 미술 작품은 장소, 사람, 계절, 빛에 관한 예술가 스스로의 시각적 인식에 기반을 두어야 한다.'는 개념 아래 등장했다. 일상생활 속 순간이나 장면들을 묘사하는 장르화를 통해 인간 존재를 표현하는 이러한 '인상(impressions)'은 예술가의 감정이나 통찰력이 가득한 미술 작품의 기본 바탕이 되었다. 또한 이는 짜인 각본대로 예상해서 그리는 전통적인 미술 아카데미 학파의 방식에서 벗어나는 것이었다. 당시만 해도 프랑스에서 개인이나 정부가 운영하는 미술 아틀리에에서는 작품에 고전문학이나 신화, 성서의 내용을 암시할 수 있는 소재를 반드시 포함해야 한다고 가르쳤다. 그 결과, 회화 작품들은 대부분 예술가가 직접 경험할 수 있는 실제 장소가 아니라 신화나 전설을 바탕으로 추측할 수 있는 가상의 전원 공간을 배경으로 제작되었다.

-

실재하는 거리, 정원, 강에서 나타나는 빛에 대한 예술가의 시각과 반응이 무엇보다 중요해지기 시작했다.

-

모네와 인상파 동료 화가들은 당대의 프랑스 사회를 보여주는 시골이나 도시 환경을 표현하기 위해 앞서 말한 새로운 사조를 수용했다. 이는 모네의 <라 그르누예르(왼쪽)> 작품에서도 확인할 수 있다. 실재하는 거리, 정원, 강에서 나타나는 빛에 대한 예술가의 시각과 반응이 무엇보다 중요해지기 시작했다. 작품에 등장하는 인물들 또한 과거 역사 속 의복이 아닌 동시대 사람들이 착용하는 옷으로 묘사되었다. 물론 장르화에서 나타나는 이러한 일상생활 묘사 기법은 17세기 네덜란드 화가들(인상주의 화가들은 루브르 박물관에 전시된 이들의 작품에 감탄했다)에 의해 이미 완성된 것이다. 하지만 19세기 프랑스의 예술을 향유하던 기득권층은 신고전주의 원칙에 기반을 둔, 즉 현실이 아닌 이상을 추구하며 소수만 이해할 수 있는 엘리트주의 작품을 여전히 선호했다. 이 때문에 일상생활의 모습을 담은 장르화는 지적 생산물로서 그 가치를 인정받지 못했다.

에콜 데 보자르

19세기 중반 인상주의 사조가 등장하기 시작했을 때 파리의 에콜 데 보자르는 프랑스에서 가장 영향력 있는 독보적인 미술 교육기관이었다. 에콜 데 보자르는 매년 엄격한 입학시험을 통해 소수정예로 학생들을 선발했다. 교육과정에는 판화,

고대 조각의 석고상, 누드모델을 그리는 초기 드로잉 집중 교육과 원근법이나 해부학에 관한 심화과정이 포함되었다. 특히 학생들에게 원근법이나 해부학은 가상의 풍경이 때로 중요한 부분을 차지하는 대형 인물화를 완성하는 데 도움이 되었다. 에콜 데 보자르는 상당히 관료적이었고, 학생들은 미리 규정된 작품 주제와 화법에 따라야만 했다. 교육의 본질적인 목적은 15세기 이탈리아 르네상스 예술가들의 업적을 연구하는 데 있었다. 따라서 회화 작품은 깔끔한 윤곽 처리와 붓 자국이 보이지 않는 분명한 조각적 형태를 갖추어야만 했다.

-

국가가 통제하는 미술 교육 시스템에 대한 반발로
인상주의가 등장했다.

-

학생들의 최종 목표는 명성 있는 '로마대상' 수상이었다. 수상자에게는 몇 년간 로마에서 공부할 수 있는 기회가 주어졌다. 현재 이름이 알려진 인상파 화가들은 모두 유명한 예술가가 운영하는 소규모 개인 아틀리에에 등록해서 미술을 공부했지만, 명문 에콜 데 보자르에서 교육을 받은 사람은 거의 없었다. 입학시험에 낙방했거나 보다 자유로운 교육기관을 원했기 때문이다. 게다가 일부 아틀리에는 작업실을 무료로 제공했기 때문에, 특히 경제적 형편이 어려웠던 예술가들은 이러한 아틀리에를 선택할 수밖에 없었다. 인상파 화가 중 피에르 오귀스트 르누아르(1841~1919년)가 1862년 에콜 데 보자르에서 잠깐 동안 수학했다. 1886년 인상주의 전시회에 참여하기도 했고, 점묘법으로 유명한 조르주 쇠라(1859~1891년) 또한 1877년 에콜 데 보자르에서 교육을 받았다.

프랑스에서 가장 유명하면서도 대중의 사랑을 가장 많이 받는 미술 사조인 인상주의가 국가 주도 미술 교육기관의 산물이 아니라는 점은 실로 아이러니하다. 인상주의는 곧 이러한 교육기관에 대한 반발이자 기관이 추구했던 가치에 대한 거부였다.

훌륭한 졸업생들

이폴리트 플랑드랭(1809~1864년)은 에콜 데 보자르를 빛낸 졸업생으로 프랑스의 신고전주의를 이끌었던 장 오귀스트 도미니크 앵그르(1780~1867년)의 수제자였다. 로마대상을 수상한 플랑드랭은 고대 로마 조각과 르네상스의 조각 및 회화를 광범위하게 연구할 수 있었다. 특히 다른 젊은 예술가처럼 플랑드랭 역시 회화와 드로잉이 갖는 예술미의 전형으로 일컬어지는 라파엘로(1483~1520년)가 다룬 소재나

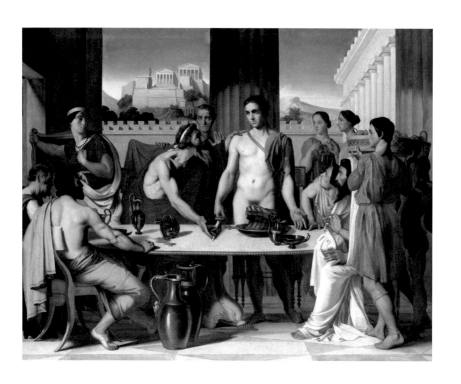

그의 드로잉 기법을 모방했다. 프랑스에서의 성공적인 업적과 에콜 데 보자르에서 받은 교육을 통해 플랑드랭은 주변 환경에 대한 인식보다는 가상의 목가적 세계와 관련된 사색을 기반으로 한 작품을 제작했다(위 그림). 이는 인상주의자들이 후에 저항했던 신고전주의적 신조에 반하는 것이었다.

살롱의 권위

1667년에 설립된 '살롱'은 정부가 지원하는 파리 미술 아카데미의 전시회를 지칭한다. 전시의 목적은 실력은 있지만 경험이 부족한 예술가들에게 작품을 선보일 수 있는 기회를 제공함으로써 프랑스 최고의 시각 예술을 발전시키는 것이었다. 19세기에 이르러 살롱전은 매년 개최되기 시작했고, 갤러리 공간에 수많은 작품이 빼곡히 전시되었다. 일반 시민은 입장권을 구매하면 전시를 관람할 수 있었고, 회화 및 조각 작품 대부분이 판매되었다. 이 때문에 살롱에서의 전시는 작품 판매로 명성과 부를 얻고자 하는 예술가들에게 대단히 중요한 기회였다. 1849년에는 가

장 좋은 평가를 받은 예술가에게 메달을 수여하기도 했다. 하지만 살롱 전시는 저명한 에콜 데 보자르 출신 예술가와 교수로 구성된 심사단의 엄격한 통제를 받기도 했다. 출품작을 철저하게 평가했고, 소수의 작품만이 전시 기회를 얻을 수 있었다. 전시되는 작품을 주제나 매체(유화, 수채화 등)별로 구분하지는 않았다. 테오 반 고흐는 형 빈센트 반 고흐에게 살롱 전시에 출품되는 작품은 대부분 졸작들뿐이라면서 "이런 싸구려 바자회 같은 전시에는 관심도 없다."고 말하기도 했다. 선구적인 화상이자 인상주의 화가들의 작품을 많이 다루었던 테오 반 고흐는 "회화의 본질을 갖추기 위해서는 살롱전에 출품된 거의 모든 작품에서는 찾아볼 수 없는 어떤 독특한 양상을 가지고 있어야 한다."고 말했다. 테오가 지적한 이 독특한 양상이 바로 인상주의자들이 중요시 여겼던 예술가의 고유한 인식 및 지각이다.

-

살롱 시스템은 젊은 작가들이 추구했던
급진적인 예술 표현을 억눌러왔다.

-

살롱전에서 낙방한 작품들이 워낙 많았고, 심사가 편파적이었다는 여론에 힘입어 1863년에는 <낙선전>이 개최되었다. 하지만 불행히도 에두아르 마네(1832~1883년)를 포함한 일부 인상파 화가들의 작품은 논란의 대상이 되거나 비평가 및 대중의 조롱거리가 되기도 했다. 인상주의자였던 카미유 피사로(1830~1903년), 베르트 모리조(1841~1895년), 클로드 모네가 살롱전이나 낙선전에 참여하기는 했지만 인상주의 화가들은 대부분 낙선하거나 출품된다고 해도 좋은 평가를 받지 못했다. 이에 환멸을 느낀 신진 작가들은 제약이 많은 살롱 시스템에서 벗어나 독립적인 전시를 기획했다. 이들은 심사제도가 그들이 추구했던 급진적인 예술 표현의 가치를 인정하지 않을 뿐만 아니라 이를 억누른다고 믿었다.

영국의 선구자
존 컨스터블(1776~1837년)은 영국의 가장 위대한 풍경화가 중 한 명으로 꼽힌다. 컨스터블과 이후 프랑스 인상주의 운동을 연결하는 역사적 고리는 컨스터블의 정교한 소규모 작품들에서 찾아볼 수 있는데 하늘, 나무, 강과 같은 소재를 연구하면서 야외 현장에서 직접 그린 완성작들이다. 그는 자연이 보여주는 찰나의 순간을 어떠한 우화적 요소도 가미하지 않고 대형 스튜디오 작품에 담아냈는데, 이는 동시대인들의 시각으로 보면 굉장히 급진적인 시도였다. 그는 불필요한 디테일은 지양하면서 야외에서 미리 분석해놓은 선명한 색채를 부드럽게 채색했다. 1824년 파

존 컨스터블

<솔즈베리 목초지>, 1820년 혹은 1829년, 캔버스에 유채, 45.7×55.3cm, 빅토리아 앤 앨버트 미술관, 런던

존 컨스터블은 야외에서 작업하며 빛으로 가득 찬 강을 표현했다. 1830년 영국 왕립 아카데미 전시에 이 작품을 출품했지만 신랄한 평가를 받았다. 그의 아카데미 동료들 또한 색채가 너무 밝고 정제된 기술이 부족하다고 평가했고, 이와 같은 비평은 훗날 인상주의 학파에게 다시 적용되었다. 이후 컨스터블은 매해 개최되었던 이 전시에 <솔즈베리 목초지>와 비슷한 유화 작품을 다시는 출품하지 않았다.

14

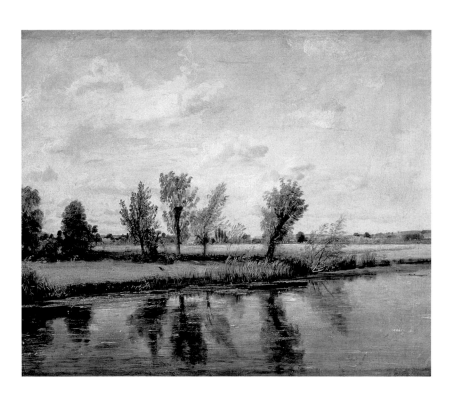

리에서 열린 전시에서 신진 작가들은 변화하는 대기의 효과를 포착한 컨스터블 풍경화의 대담한 자연주의적 요소에 감탄했다. 한참 후 반 고흐 또한 런던 내셔널 갤러리에서 컨스터블의 작품을 접했고, '매우 인상적'이라고 평가했다.

컨스터블은 그가 야외에서 완성한 소규모의 가식적이지 않은 유화 스케치(위 그림)가 스튜디오에서 제작한 대형 풍경화보다 미학적으로 더 뛰어나고, 권위 있는 전시회에 걸릴 만한 가치가 있다고 믿었다. 지루하고 구식인 아카데미 학파의 화법에서 벗어나 직관적인 방식으로 자연을 직접 연구한 투철한 의지 덕분에 컨스터블은 인상주의 풍경화의 선구자로 불린다.

코로의 영향

신진 아방가르드 작가들은 그린, 블루, 실버, 그레이 톤으로 특징되는 장 밥티스트 카미유 코로(1796~1875년)의 조화로운 삼림 풍경화를 예찬했다. 1889년 프로방스

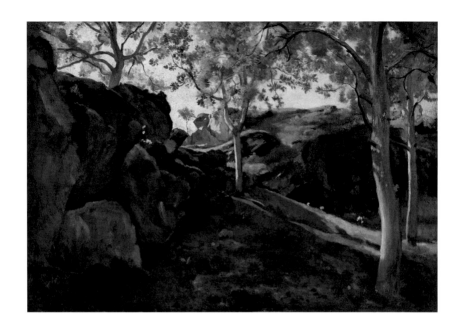

에서 올리브나무를 그릴 때 반 고흐는 코로의 독특한 색채 사용을 떠올리며 이렇게 말했다. "이 은빛 그레이 색들은 코로 작품에서 보이는 것과 비슷하다."

코로의 풍경화(위 그림)는 시각적으로 균형을 이루면서도 격식에 얽매이지 않는다. 이는 코로가 시골 지역에서 외광 유화 작업을 완성하고자 노력한 결과로, 19세기 초반 컨스터블이나 다른 유럽 화가들의 작업과 유사하다. 코로 풍경화의 자연적 아름다움에 영향을 받았던 인상주의자들과는 달리, 코로는 도시 지역 묘사보다는 반 고흐가 그토록 동경했던 은빛으로 맑게 빛나는 전원 지역 그리기를 선호했다.

-

**빛이 가득 번진 코로의 풍경화들은
미래의 인상파 화가들의 상상력을 자극하기에 충분했다.**

-

하지만 작업하는 동안 아카데미 학파의 기준에 어느 정도 대응하면서 삼림 풍경화에 인물을 작게 배치하기도 했다. 이 인물들은 고대 그리스 로마 신화에서 자연과 연관되어 있는 초자연적 존재, 즉 님프로 묘사되었다. 미술품 컬렉터나 살롱 심사위원들에게도 많은 인기가 있었지만 코로의 우아하고 빛으로 가득 번진 풍

장 밥티스트 카미유 코로

<라 샤떼니으헤>, 1830~1840년, 캔버스에 유채, 34×48.9cm, 피츠윌리엄 미술관, 케임브리지

코로는 감성적인 풍경화로 유명하다. 이 작품은 어두운 전경(前景)으로 형성된 뚜렷한 사선 구도를 강조하고 있다. 가파른 비탈길과 바위들은 환한 빛줄기가 기둥을 비추고 있는 가느다란 나무와 대조를 이룬다. 코로의 살랑거리는 잎사귀 묘사를 보면 초기 인상주의 풍경화의 모습이 보인다.

경화들은 미래 인상파 화가들의 상상력을 자극하기에도 충분했다. 흥미로운 점은 1860년대 젊은 인상주의자들이 내린 결론처럼 이러한 역사적 풍경화가 현재에도 코로의 작품 중 가장 특색 없는 작업으로 꼽힌다는 것이다.

훌륭한 멘토

유명한 인상주의 화가 대부분은 동료뿐만 아니라 훌륭하고 경험이 많은 멘토들과 같이 작업하면서 실력을 쌓아갔다. 코로와 젊고 재능 있던 베르트 모리조도 이와 같은 생산적인 멘토와 제자 관계를 발전시켜나갔다. 모리조가 코로를 처음 만났던 시기는 그녀가 열아홉 살밖에 되지 않았을 때였다. 이후 그녀는 인상주의자 중 가장 뛰어난 화가가 되었다. 그녀의 회화에 깊은 감명을 받은 코로는 파리 중심부에서 12km 떨어진 빌 다브레 마을에 위치한 그의 작업실로 모리조를 초대해 함께 작업하자고 제안했다. 이후 그들은 근처 전원 지역에서 같이 작업했고, 코로는 모리조에게 이미지를 구성하고 섬세한 빛의 효과를 포착하는 데 유용한 야외 유화 스

베르트 모리조

<노르망디의 초가집>, 1865년, 캔버스에 유채, 46×55cm, 개인 소장

대담한 붓터치로 잘 알려진 베르트 모리조의 이 초기 작품은 정제된 표현과 정밀한 묘사로 유명한데, 코로의 영향이 짙게 나타나 있음을 알 수 있다. 하지만 나무의 기둥에서 보이는 부드러운 리듬감과 섬세한 빛의 표현, 자유롭게 그려진 전경의 잔디 표현을 보면 이후 인상주의 운동에서 그녀가 차지하는 중요성을 확인할 수 있다.

케치 방식을 권유했다. 이렇듯 모리조의 초기 풍경화 작품 중 일부에는 고도로 정제되고 조화를 이루는 코로의 회화적 특징이 반영되어 있다. 하지만 이후에는 정원이나 실내 공간, 초상화를 자유롭고 즉흥적으로까지 보이는 붓터치로 표현하면서 인상주의 화가로서 그녀의 명성을 확립해나갔다.

자연으로의 회귀

1840년 즈음 일부 예술가들은 도시의 생활을 접고 파리 남동부에 위치한 퐁텐블로 숲의 풍경들을 그리기 시작했다. 이들은 바르비종 마을에 정착해 간(Ganne)의 허름한 여인숙에서 생활했다. 저렴한 비용으로 숙소와 끼니를 해결하고, 화가들의 모임 장소가 되기도 한 여인숙은 현재 바르비종파 미술관으로 사용되고 있다. 컨스터블이나 17세기 네덜란드의 풍경화가들[야코프 반 로이스달(1628/9~1682년)을 포함]에게 영감을 받은 이들은 살롱이 주장하는 아카데미 방식에서 벗어나 울창한 퐁텐블로 숲의 사실적인 이미지를 묘사하는 데 주력했다.

-

아카데미의 제한적 방식에서 벗어나고자 했던 루소는

바르비종에서 비로소 위안을 찾았다.

-

후에 바르비종 화파로 알려지게 된 이 예술가 집단에서 가장 유명했던 화가들은 테오도르 루소(1812~1867년), 디아즈 드라페냐(1808~1876년), 쥘 뒤프레(1811~1889년)였다. 시기에 따라 코로나 샤를 프랑수아 도비니(1817~1878년)와 같은 유명한 풍경화가들도 바르비종파에 포함되기도 했다. 미스터리한 인물 묘사와 시골 풍경으로 유명한 장 프랑수아 밀레(1814~1875년)도 1849년 바르비종에 자리를 잡았다. 얼마 후 젊은 인상주의 풍경화가들은 특히 직접적으로 자연 풍경을 표현하는 연륜 있는 예술가들의 방식과 대담한 붓터치를 보며 바르비종 화파를 모방하기도 했다. 하지만 바르비종 화파와는 달리 인상주의 화가들은 자연의 풍경과 도시의 모습(특히 파리와 루앙)을 모두 중요하게 다루었다.

위대한 낙선자

퐁텐블로 숲 근처에서 생활하고 작업했던 예술가들 중 현재는 테오도르 루소가 가장 유명한 화가로 알려져 있지만, 그는 한때 살롱전에서 여러 번 낙선하며 살롱 전시에 환멸을 느끼기도 했다. 루소의 풍경화가 심사위원의 눈에는 과하게 자연스러

테오도르 루소

<풍경화>, 1865년경, 판지
에 검정색 크레용과 유채,
50.8×67.8cm, 내셔널 갤러
리, 런던

대기의 모습을 충실히 담은
루소의 유화 스케치 작품은
언덕을 가리는 나무들을 표
현했다. 젊은 인상주의 화가
들은 뛰어난 공간감을 보여
주면서 진부한 표현을 지양
한 루소의 작품을 사랑했다.
이 그림에서는 자유로운 붓
터치로 작고 하얀 구름의 복
잡한 형태를 표현했다.

워 보였던 것이다. 계속해서 낙방하는 루소를 보며 동료 화가들은 그를 '위대한 낙
선자'라고 칭하기도 했다.

아카데미의 제한적 방식에서 벗어나고자 했던 루소는 바르비종에서 비로소 위
안을 찾았다. 컨스터블에게 영감을 받은 그는 바르비종에서 분위기 있는 유화 작
품과 삼림 풍경 드로잉을 제작했다. 질감이 살아 있는 숲의 모습과 작은 빈터는 어
두운 색조로 채색해 신비하면서도 멜랑콜리한 분위기를 연출했고, 나무가 무성한
삼림 풍경은 쓸쓸한 야생의 공간으로 묘사되었다. 하지만 이와 달리 검정색 크레
용과 유화를 함께 사용한 혼합매체 작품들은 위에 보이는 풍경화 작품처럼 밝은
색조를 사용했다.

한참 후에야 루소의 회화 작품은 컬렉터들 사이에서 유명해졌고, 그만의 바르
비종 숲 풍경화들로 살롱전에서 뒤늦게 성공을 거두기도 했다. 시골 풍경을 주제
로 한 회화를 바라보는 태도에도 변화가 나타나기 시작했고, 순수 풍경화도 인정
을 받았을 뿐만 아니라 미적 가치가 있는 작품으로 인식되었다. 풍경화에 집중했
던 반 고흐는 루소에 대한 그의 감탄을 한 줄로 이렇게 요약했다. "자연에 충실하
고 정직하고자 고군분투했던 루소의 작품을 보면 얼마나 기분이 좋은가."

프랑스 강의 아름다움

샤를 프랑수아 도비니의 바르비종 삼림 풍경화도 훌륭하지만, 센 강이나 우아즈 강의 평온한 아름다움을 묘사한 회화 작품이 가장 유명하다. 겉보기에는 단순한 형식처럼 보이지만 이렇게 조화로운 회화를 완성하기 위해서는 엄청난 기술이 필요했다. 중앙에서 바라보는 시점에서 강의 분위기나 나무가 우거진 둑을 표현하기 위해 도비니는 그의 보트 '보탱'을 선상 아틀리에로 개조했다. 그는 이곳에서 행인이나 구경하는 사람들의 방해를 받지 않으면서 파노라마 뷰의 작품(위 그림)을 완성할 수 있었다. 도비니의 작업 방식에 깊은 감명을 받은 모네 또한 선상 작업실을 만들어 센 강 수면을 비추며 시시각각 변화하는 빛을 반복해서 그렸다.

샤를 프랑수아 도비니

<우아즈 강둑>, 1859년, 캔버스에 유채, 88.5×182cm, 보르도 미술관, 보르도

도비니는 빛이 환하게 비치는 차분한 강가 풍경으로 높이 평가받았다. 이 작품에서 보이는 것처럼 도비니는 뚜렷한 수평적 구성을 강조하면서 공간감과 강물의 흐름을 나타내고자 했다.

-
"도비니의 색채는 정말이지 대담하다."
-

　도비니와 훨씬 어린 모네가 만났던 곳은 1870년의 런던으로 둘 다 프로이센-프랑스 전쟁(1870~1871년)으로 망명생활을 하고 있을 때였다. 이후 친목을 쌓은 두 화가는 네덜란드로 그림을 위한 답사를 떠나기도 했다. 1870년대 후반에 이르러 모네는 선명한 하늘과 잔잔히 흐르는 물을 섬세하게 표현한 도비니의 강가 풍경화에 대한 감탄을 공공연하게 드러냈다. 한편 도비니는 어린 모네의 대범하고 다채로운

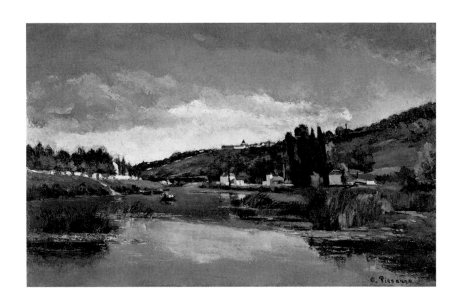

기법에 영감을 받아 꽃이 활짝 핀 과수원을 담은 그의 후기 회화 작품에 보다 유연한 붓터치를 사용하기도 했다.

피사로와 반 고흐도 이와 같은 주제의 회화 작품을 제작할 때 도비니의 작품에서 보이는 강렬한 색채에 감탄해 마지않았다. 특히 반 고흐는 표현력이 풍부한 도비니의 과수원 작품을 두고 "도비니의 색채는 정말이지 대담하다."라고 평가했다.

인상주의의 기틀을 닦은 피사로의 중요성

카미유 피사로의 초기 작품은 주로 우아즈 강과 마른 강을 포함한 프랑스 북부의 강을 다루고 있다. 신인 화가였던 피사로는 코로와 도비니에게 교습을 받았고, 위 작품처럼 빛으로 둘러싸인 이들의 광활한 강가 풍경화에 큰 영향을 받았다. 도비니는 공간이나 빛의 미묘한 차이를 표현하는 방법에 있어 많은 도움을 주었고, 피사로는 후에 이러한 인상주의 풍경화로 유명해졌다.

피사로는 인상주의의 발전에 가장 큰 기여를 한 예술가 중 한 명이다. 인상주의라는 새로운 미술 양식을 지지했던 그는 1874년부터 1886년까지 총 여덟 차례 개최된 인상주의 그룹전에 모두 참여한 유일한 인상주의 화가다. 다정하면서도 자신의 생각을 분명히 표현할 줄 알았던 피사로는 많은 젊은 화가들이 인상주의라는 새로운 미술 사조의 기본 원칙들을 이해할 수 있도록 도움을 주었다. 그는 도시나 시골 풍경을 주제로 한 회화는 화가 개인의 인식에 바탕을 둔 산물이어야 하고, 미리 짜인 형식적 구성 방식에서 벗어나야 한다고 주장했다. 물감은 틀에 박힌 방식

으로 형태의 윤곽만을 표현하기 위해서가 아니라 자유롭게 사용해야 한다는 것이다. 그는 오히려 짧고 중첩되는 붓터치로 견고한 공간감을 역동적으로 표현할 수 있다고 믿었다. 페인팅 작업은 순간적이고 다채로운 빛을 포착하기 위해 유화 스케치처럼 신속하게 이루어져야 했다.

젊고 열정적인 예술가 사인방

인상주의 역사에 한 획을 그은 네 명의 열정적인 화가들이 1862년 11월, 젊은 신인 작가의 모습으로 만나게 된다. 이들은 바로 클로드 모네, 피에르 오귀스트 르누아르, 알프레드 시슬레(1839-1899년), 장 프레데리크 바지유(1841~1870년)다. 모두 유명한 스위스 화가 샤를 글레르(1806-1874년)의 파리 스튜디오에서 동문수학했던 동료였다. 글레르는 성경이나 신화적 소재를 전문으로 하는 아카데미 화풍의 교육을 받은 예술가였다. 이와 같은 작품을 직접 마주한 이들은 글레르를 포함한 멘토들이 다루던 허세로 가득 차 이해하기 힘든 역사적인 주제보다는 완전히 다른 방

장 프레데리크 바지유

<피에르 오귀스트 르누아르>, 1867년, 캔버스에 유채, 61.2×50cm, 오르세 미술관, 파리

동료의 초상화를 그린 바지유의 작품에서 르누아르의 여유 있는 모습은 아카데미 풍 관습에서 벗어난 사실적이고 자연스러운 특징을 잘 보여준다.

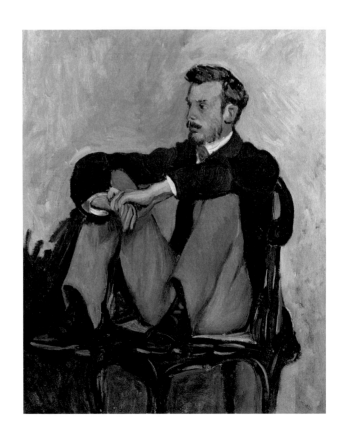

장 프레데리크 바지유

<샤이이의 풍경>, 1865
년, 캔버스에 유채, 81×
100.3cm, 시카고 미술관,
시카고

바지유는 어두운 녹색 계열
의 삼림과 밝은 청색 계열의
하늘을 대비시켰다. 구름의
형태는 작품에 강력한 공간
감을 부여한다.

식의 회화 작품을 제작하고자 했다. 르누아르와 바지유는 공동 작업실에서 격식에 얽매이지 않는 초상화를 서로 그려주기도 했다. 초상화는 모두 그들 인생에 나타난 임의적인 순간들을 보여주는데, 이는 이후에 나타난 인상주의 초상화의 특징이기도 하다. 바지유의 유명한 르누아르 초상화를 보면, 그의 친구이자 미술학도인 르누아르가 무릎을 구부려 발을 의자에 편하게 올린 자세로 무심하게 앉아 있는데, 그야말로 학생다운 모습이다(23쪽).

글레르의 스튜디오가 문을 닫은 1864년, 네 명의 젊은 인상주의 선구자들은 이미 바르비종 풍경화가들의 작품을 접했고 퐁텐블로 숲에서 잠시 동안 지내기로 한다. 1865년에 이르러 시슬레와 르누아르는 마를로트에 정착하고, 모네와 바지유는 첼리앙비에르에서 함께 작업하게 된다. 네 명 모두 야외에서 작업한 훌륭한 삼림 풍경화를 제작했고, 바지유는 모네의 야심찬 작품 <풀밭 위의 점심식사>(1865~1866년) 야외 인물화의 모델이 되어주기도 했다. 경제적으로 풍족했던 바지유는 넉넉하지 못한 친구들을 많이 도왔다. 이 시기 그의 작품들은 <샤이이의 풍경>(왼쪽)에서도 확인할 수 있듯이 인상주의의 특징인 자유롭고 자신감 있는 붓터치와 함께 뛰어난 잠재력을 보여준다. 하지만 그는 1870~1871년 프로이센-프랑스 전쟁에서 29세의 나이로 안타깝게 전사한다. 친구들 또한 예술가로서의 잠재력을 실현하지 못한 바지유를 위해 1874년 첫 인상주의 그룹전 전시 공간 한편에 바지유의 작품을 전시하면서 그를 기념했다.

거센 바다

모네는 한산하면서 녹음이 우거진 길이 많은 퐁텐블로 숲을 화폭에 담기를 좋아했다. 하지만 노르망디 해변에서 자란 그는 한참 후에야 자신이 바다를 더 선호하는 것을 깨닫는다. 그는 "바다… 바다야말로 진정 내 작품의 기본 요소다."라고 말하기도 했다. 모네는 프랑스 사실주의 화가 귀스타브 쿠르베(1819-1877년)의 강렬한 바다 풍경화에도 감명을 받았다.

-
쿠르베는 회화는 예술가가 인식하는 사실적이고 현존하는 것에
집중해야 한다고 주장했다.
-

프랑스 미술에서 쿠르베는 인습을 타파했던 선구자적 화가다. 쿠르베 또한 그가 영향을 미친 인상주의자들처럼 거짓된 환상의 세계를 강조하는 살롱 미술을 거부했다. 또한 회화는 예술가가 인식하는 사실적이고 현존하는 것에 집중해야 한다고

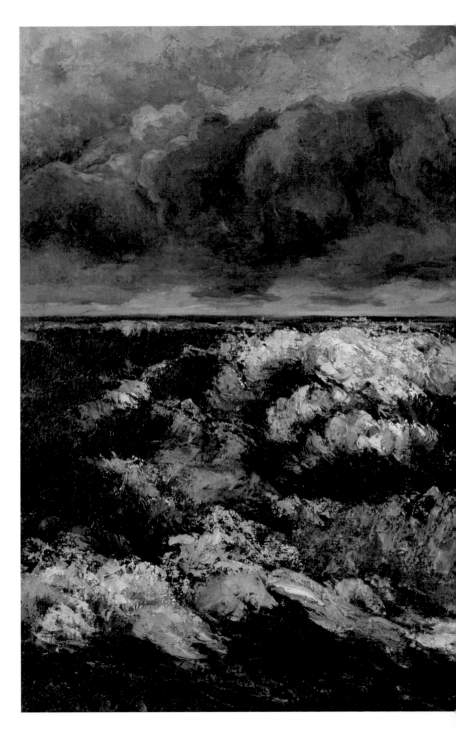

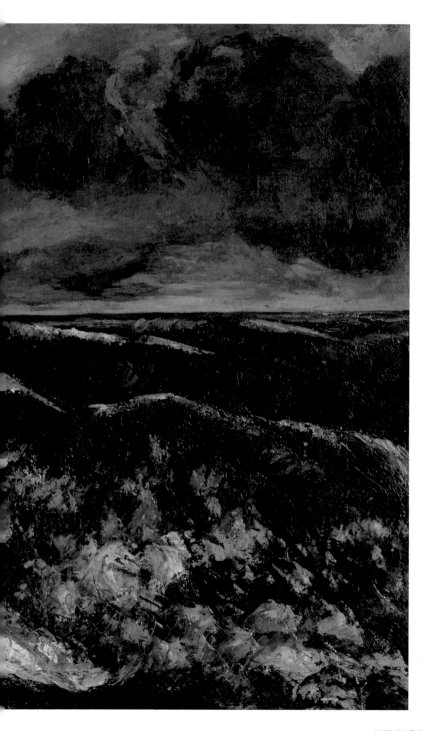

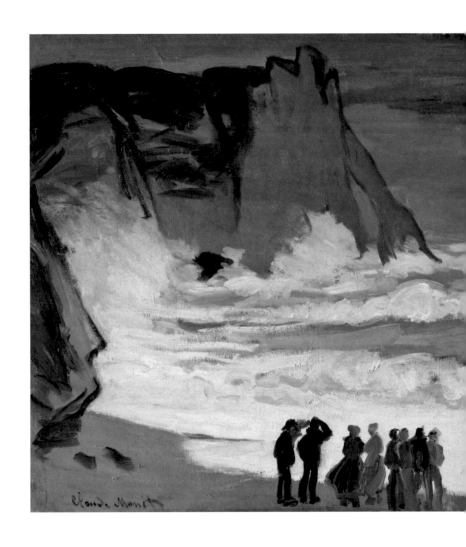

클로드 모네

<에트르타의 거대한 바다>,
1868~1869년, 캔버스에 유
채, 66.2×130.5cm, 오르세
미술관, 파리

모네는 해변의 방대한 스케
일과 끊임없는 파도를 표현
하기 위해 수평적 구성 방식
을 사용했다.

주장했다. 이러한 점에서 매일의 일상을 그리고자 했던 인상주의 화가들과 쿠르베
는 맥락이 닿아 있는 부분이 많았다. 그러나 인상주의 화가들이 시골이나 도시 풍
경에 집중했다면, 쿠르베는 시골 사람들의 생활과 제약받지 않는 자연의 힘을 표
현했다. 그는 주로 거대한 파도가 해안에 부서지는 바다 풍경에 집중했다(26~27쪽
그림). 쿠르베가 선호했던 해안 지역은 노르망디의 에트르타였고, 몇 년 지나지 않
아 모네 또한 이곳으로 와 폭풍이 휩쓸고 간 뒤의 극적인 장면을 그렸다(위 그림).
모네는 작은 인물들을 해변에 일렬로 배치하면서 탁 트인 거대한 파도뿐만 아니라
대자연 앞에 선 인간의 취약성을 부각시켰다.

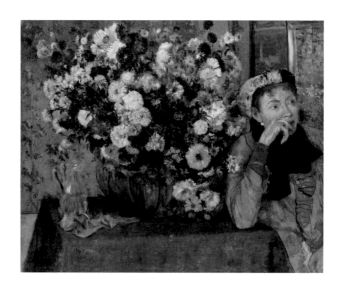

평화로운 실내 공간

인상주의 화가들이 야외 작업에만 몰두했던 것은 아니다. 깊은 생각에 잠긴 듯한 인물이 배치된 평화로운 실내 공간도 많은 예술가에게 좋은 회화 소재가 되었다. 에드가 드가(1834~1917년)는 스스로를 인물화가라고 생각하며 공공장소 또는 사적인 공간에 있는 사람들을 그렸다. 인상주의 운동에 활발히 참여하기는 했지만, 스스로를 일상적인 환경에 놓인 다양한 인물을 그리는 사실주의 화가라고 칭하는 것을 선호했다.

에드가 드가

<화병 옆에 앉아 있는 여자>, 1865년, 캔버스에 유채, 73.7×92.7cm, 메트로폴리탄 미술관, 뉴욕

드가의 집 내부를 그린 작품에서 꽃 정물과 상념에 빠진 여성 인물이 독창적으로 조화를 이루고 있다.

-

**드가는 정적인 모습이든 동적인 모습이든 인물의 형상을
차분하지만 강렬한 회화로 변화시키는 데 주력했다.**

-

 야외 환경에서 순간적인 찰나의 빛을 표현하는 데는 큰 관심이 없었지만, 그는 오랜 기간 작업하면서 아름다운 파스텔 톤의 풍경이나 바다를 담은 작품을 주기적으로 남겼다. 하지만 그가 집중했던 작업은 인물화로, 정적인 모습이든 동적인 모습이든 인물의 형상을 차분하지만 강렬한 회화로 변화시키는 데 주력했다. 이러한 작품 중 하나가 바로 한 여성이 커다란 화병 옆에 앉아 있는 매우 독창적인 화면 구

베르트 모리조

<요람>, 1872년, 캔버스에 유채, 56×46cm, 오르세 미술관, 파리

흰색과 크림색 계열의 색조로 화면의 은은한 분위기를 적절하게 전달하고 있다.

성의 왼쪽 그림이다. 보통 인물화에서는 정물이 부차적인 요소인 데 반해 이 작품은 독특하게도 대형 화병이 여성 인물 크기의 거의 두 배 이상을 차지하고 있다. 드가가 감탄하고 나중에는 직접 배우기도 한 사진처럼 이 작품의 여성 인물은 과감하게 잘려진 구도에 놓여 있다. 화면의 측면에서 바깥을 바라보고 있는 그녀는 그림을 보는 관객은 물론 예술가와도 시선을 마주치지 않는다! 이 작품은 한적한 실내의 일상적인 장면을 고스란히 담아내 관객에게 보여주고 있다.

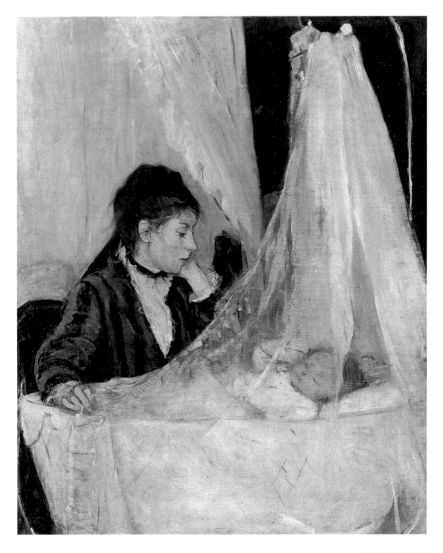

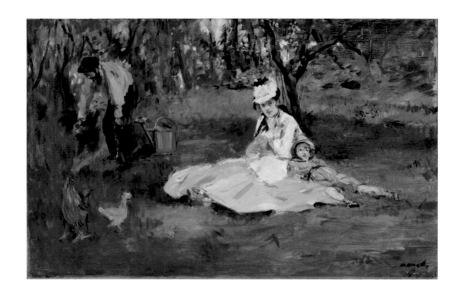

정원의 햇빛

인상주의 화가들은 교외 정원을 묘사한 회화로도 유명하다. 이러한 사유지는 나무로 가려지면서 형형색색의 꽃들로 둘러싸인 야외 스튜디오와 같은 개인적인 공간을 만들어준다.

드가와 같은 인상주의 화가들은 도시 풍경을 주로 그렸지만, 모네와 같은 다른 화가들은 식물을 관찰하고 밝은 색채를 시도해볼 수 있는 공간으로 부르주아의 정원이 안겨주는 편안함을 추구했다. 에두아르 마네는 동료 클로드 모네처럼 야외에서 신속하게 유화 스케치를 하는 방식을 꺼려했다. 실내 스튜디오에서 신중하게 작업하는 편을 선호했기 때문이다. 하지만 야외 풍경화 작업에 열중했던 마네의 제수 베르트 모리조는 그에게 이와 같은 화법을 적극적으로 권유했다. 주로 풍경화보다는 인물화에 몰두했던 마네는 친구들로 가득 찬 정원의 모습을 그리는 것에는 매력을 느꼈다. 그는 훌륭한 기교를 갖춘 절충적인 화가로, 정원을 그린 회화에서 비슷한 색조의 짧은 붓터치와 점묘화법을 자유롭게 시도했다. 이 기법으로 인상주의 회화에서 보이는 빛의 속성을 포착했다. 마네는 타고난 능력을 가지고 있었기 때문에 외광 회화 기법을 빠르게 터득해 공간감과 색감을 효과적으로 전달할 수 있었다. 이렇게 즉석에서 완성한 작품 중 가장 유명한 것이 아르장퇴유 정원에서 쉬고 있는 모네 가족의 모습을 담은 작품(위)이다.

모네는 넓은 정원이 있는 건물들을 빌려 정원을 가꾸는 데 관심이 많았고, 결국

에두아르 마네

<정원에 있는 모네의 가족>, 1874년, 캔버스에 유채, 61×99.7cm, 메트로폴리탄 미술관, 뉴욕

모네의 가족을 그린 유명한 정원 회화를 보면 야외 작업에 새롭게 흥미를 찾은 마네의 모습이 분명하게 드러난다. 마네의 즉흥적인 붓터치는 화면 안에 신중하게 배치된 인물들과 극명한 대비를 이룬다.

한참 후에 그 유명한 지베르니 정원을 완성하기에 이른다. 아르장퇴유에 머무는 동안 모네 가족은 작품 판매와 부부의 유산 덕분에 풍요롭게 지낼 수 있었다. 풍족한 생활방식과 한적한 교외 정원이 <점심식사>의 화려한 캔버스에 담겨 있다(아래 그림). 작품을 보면 햇빛이 모든 대상을 어루만지는 듯하다. 점심식사를 차려둔 식탁, 나무로 짜인 벤치, 다채로운 꽃들, 우아하게 차려입은 두 여성, 자갈길, 그림자가 드리운 바닥에서 놀고 있는 아들 장까지. 작품의 풍부한 색감과 빛의 표현이 단순한 장르화 장면을 보다 높은 차원으로 격상시킨다.

평범한 시골의 채소밭도 햇빛이 비추면 아름다운 공간으로 변모한다. 피사로는 그가 살던 퐁투아즈의 북동쪽에 위치한 에르미타주의 마을 텃밭을 그렸다. 잘 꾸며진 모네의 정원 회화와는 달리, 피사로의 작품(34쪽)은 가족들이 먹는 채소를 키우는 데 사용되던 변변찮은 채소밭을 묘사했다. 이 작은 텃밭에서도 채소, 과일과 함께 꽃이 자랐다. 피사로는 은은하고 단조로운 색감을 사용하면서 가을 햇빛의 느낌을 전달했다.

클로드 모네

<점심식사>, 1873년, 캔버스에 유채, 160×201cm, 오르세 미술관, 파리

알록달록한 붓터치는 정원의 빛과 그림자가 주는 인상을 전달한다.

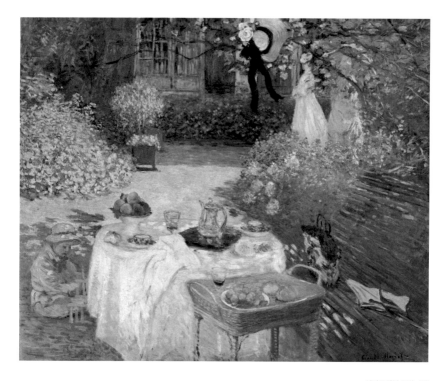

카페에서

인상주의 화가들은 파리 도심에 위치한 카페에서 작품에 대한 새로운 아이디어를 나누고 토론했다. 1866년 그들이 가장 선호하던 만남의 장소는 작고 시끌벅적한 게르브와 카페였다. 마네가 이 모임을 위해 자리를 예약하곤 했다. 생동감 넘치는 대화와 가끔은 험악해지기까지 하는 토론이 오갔고, 카리스마 있었던 마네가 살롱 전시나 사실주의, 인상주의의 잠재력 등에 관한 긴 토론을 주관했다. 마네가 인상주의 그룹에 속했던 적은 없지만, 인상주의 화가들은 마네의 대담한 작품과 고아한 화법에 감탄했다. 하지만 마네의 주된 목표는 살롱전에 합격하는 것이었다(마지막에 가서야 그 목표를 달성했다). 반면 마네의 젊은 친구들이었던 인상주의 화가들은 혁신적인 그들의 작품을 전시할 장소로 살롱전이 적합하지 않다는 것을 일찌감치 깨달았다.

베르트 모리조는 인상주의 동료들의 새로운 생각에 동조했지만, 초기 토론에 직접적으로 참여할 수는 없었다. '정숙한' 여성들은 도심의 카페나 술집을 자주 방문할 수 없다는 것이 사회적 관행이었기 때문에 자유롭게 토론에 참여하기에는 굉장히 불리한 입장이었다. 모리조는 남성 동료들이 그녀의 작업실을 찾아올 때에나

카미유 피사로

<에르미타주의 텃밭>, 1874년, 캔버스에 유채, 54× 65.1cm, 스코틀랜드 국립미술관, 에든버러

작품은 여러 건물이 모여 있는 모습과 나무들의 절묘한 조화를 보여준다.

회화 작업이나 미래의 계획들을 이야기해볼 수 있었다. 다행히도 모리조는 근처 전원 지역으로 떠났던 답사여행에는 함께 참여할 수 있었고, 그곳에서 훌륭한 풍경화 작품들을 완성했다. 루브르 박물관에 가서 공부나 스케치를 하는 것은 그녀가 속한 계층의 젊은 여성들에게 용인되기도 했고, 그녀가 예술적 측면에서 성장하는 데 많은 도움을 주었다.

-

'정숙한' 여성들은 도심의 카페나 술집을 자주 방문할 수 없다는 것이
사회적 관행이었다.

-

이렇게 토론을 즐기던 인상주의 화가들은 1872년 보다 넓은 누벨 아테네 카페로 모임 장소를 옮겼다. 이곳에서 모네, 피사로, 드가와 같이 모임의 중심이었던 단호한 예술가들은 1873년 이 독립적인 화가들을 가장 효과적으로 조직화할 수 있는 방법을 고안하기도 했다. 특히 심사위원이 없는 전시회를 정기적으로 열어 그들의 작품을 선보이는 것이 주된 목적이었다. 마침내 1873년 후반 이 모임을 법적으로 공식화할 수 있도록 유한회사를 설립했고 입회비를 걷어 작품 판매비용과 수익을 분담했다.

마네는 일부 동료 화가들의 작품에 감명받기는 했지만 후에 '인상주의 그룹'이라고 알려지게 되는 이 조직에는 참여하지 않았다. 회원으로 가입하지도 않았으며, 여덟 차례나 개최된 그룹전에 한 번도 출품하지 않았다. 악평에 시달리는 일이 어떤 것인지 잘 알고 있었던 마네는 이러한 새로운 집단이 과하게 급진적이고 성공하기 힘들다고 예상했을 것이다. 대담하고 능숙한 인상주의 화풍의 소유자였던 마네가 인상주의 그룹에 불참한 것은 아쉬운 점이기도 하다. 그는 인상주의 운동에 완전히 헌신했다기보다는 이따금씩 참여하는 화가였다.

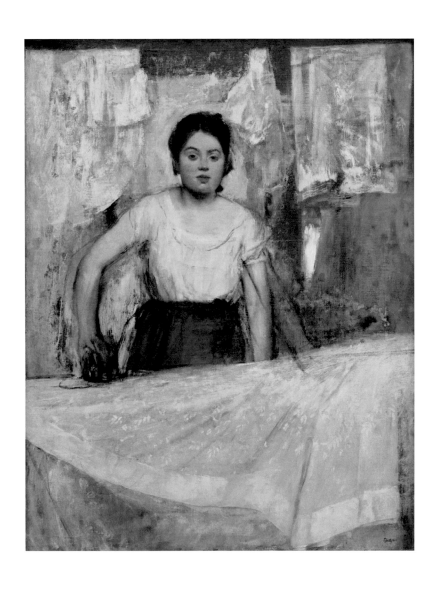

두 계층에 관한 이야기

카페에서 열띤 토론에 참여했던 화가들은 파리의 사회 계층구조가 매우 다양했기 때문에, 여러 계층의 이미지를 묘사할 수밖에 없다는 점을 공통적으로 인식하고 있었다. 하지만 인상주의 작품을 향했던 주된 비평은 이들이 파리의 중산층 문화의 양상만을 다룬다는 것이었다. 화가들이 회화 소재로 부유했던 부르주아 가정의 주거 환경을 가장 선호하게 되면서 인상주의 양식이라고 하면 바로 부르주아 가정을 떠올릴 정도가 되었다. 하지만 드가는 달랐다. 문학계에 있던 동료들이 주창했

에드가 드가

<세탁부>, 1869년경, 캔버스에 유채, 92.5×73.5cm, 노이에 피나코테크 미술관, 뮌헨

미완성인 이 작품에 드러난 수정 과정(펜티멘토)은 드가의 작업 방식에 관한 흥미로운 통찰력을 제공해주기도 한다.

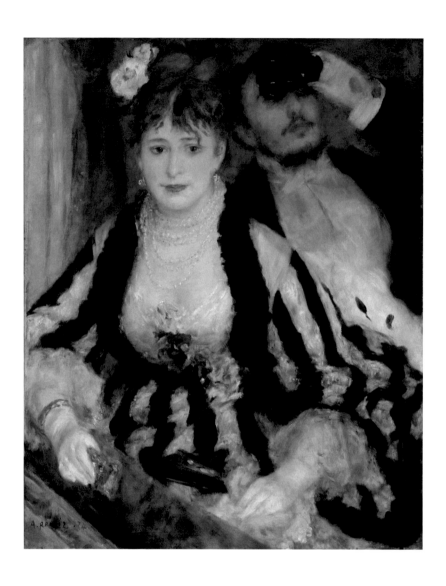

피에르 오귀스트 르누아르

<특별관람석>, 1874년, 캔버스에 유채, 80×63.5cm, 코톨드 미술관, 런던

이러한 초기 인상주의 작품에서 르누아르는 파리의 극장에서 여가를 즐기는 행위가 자아내는 우아함을 화폭에 녹여냈다.

던 사실주의에 관심이 많았던 드가는 회화, 파스텔화, 판화, 조각 등을 매체로 파리 노동자 계층의 궁핍을 다루는 여러 시리즈 작업을 시작했다. 예를 들어 파스텔 드로잉으로는 도시의 술집이나 매춘소에서 부유한 남성 고객을 기다리는 어린 매춘부들의 처지를 기록했다. 세탁부 시리즈에서는 고객들의 요구를 들어주고 고된 일을 해야 하는 어린 여성들을 묘사했다. 이러한 시리즈 작품들은 왼쪽에 보이는 회화처럼 대부분 우울하고 폐쇄공포를 불러일으킬 법한 분위기를 자아내고 있다.

하지만 파리의 생기 넘치는 오락 및 유흥시설은 인상주의 화가들에게 화려한 회

화의 소재를 제공하기도 했다. 르누아르의 유명한 작품 <특별관람석>(극장 박스석, 37쪽)은 1874년 인상주의 유한회사의 첫 그룹전에 전시되었다. 이 회화는 고상하게 차려입은 커플이 극장 박스석에 앉아 있는 장면을 보여준다. 매력적인 젊은 여성의 우아한 복장은 드가의 인물 습작에 묘사된 계층의 여성과는 분명한 대비를 이룬다. 르누아르의 호화로운 색채와 솜털 같은 붓터치는 황홀한 극장 내부 인공조명 효과를 잘 보여준다. 이 회화 작품의 뛰어난 솜씨를 보면, 르누아르가 파리의 부유한 고객들 사이에서 초상화 화가로 성공적인 명성을 쌓았다는 것이 당연하게 느껴질 정도다. 르누아르의 <특별관람석>이나 드가의 <세탁부>는 인상주의가 하나의 문화적 현상으로 떠오르던 시기, 파리에 나타나던 양극단의 사회 모습을 압축해서 보여준다.

전시에 출품된 그림들

새롭게 설립된 유한회사의 젊은 예술가들은 1874년 첫 번째 그룹전을 개최했다. 회비를 모두 납부한 30명의 화가들은 관례였던 심사위원단의 심사 없이 약 200점의 작품을 전시했다. 카퓌신느 거리에 위치했던 전시 공간은 나다르(1820~1910년)라고 불린 프랑스 사진가 가스파르 펠릭스 투르나숑에게 대여했다. 유럽 미술사에서 가장 유명한 전시인 인상주의 그룹전은 1874년 4월 15일부터 5월 15일까지 단 한 달간만 오픈했다. 입장료는 1프랑이었고, 관람객이 전시 도록을 구매하려면 추가로 50상팀을 지불해야 했다. 4,000명이 넘는 관람객이 전시장을 찾았지만 오픈한 지 얼마 되지 않아 악평에 시달렸을 뿐 아니라 누구나 관람할 수 있었던 전시 특성상 방문하는 사람들이 너무 많아 조롱의 대상이 되기도 했다.

-

분위기 있는 이러한 작품들은 다양한 날씨나 계절에 따라 변화하는

빛의 속성을 묘사했다.

-

누벨 아테네 카페에서 만난 대부분의 신진 작가들은 야외에서 그리는 풍경화 작업을 이미 시도해보았던 이들이었다. 날씨나 계절에 따라 다양하게 변화하는 빛의 속성을 묘사한 분위기 있는 장면들은 인상주의 작품의 중요한 양상이 되었다. 인상주의 그룹 회원 중 가장 장수한 아르망 기요맹(1841~1927년)은 눈으로 뒤덮인 풍경에서 차가운 빛을 만들어낸 인상주의 화가들의 능력을 보여주는 전형적인 작품을 제작했다(오른쪽). 은은한 안개에 싸인 작은 텃밭을 표현한 알프레드 시슬레의 신비로운 작품은 매우 독창적인 작품이지만 동시에 인상주의 그룹전에서 논란의

아르망 기요맹

<움푹 꺼진 눈길>, 1869년, 캔버스에 유채, 66×55cm, 오르세 미술관, 파리

겨울 풍경을 담은 기요맹의 작품은 수직 구도를 이루고 있는데, 겨울의 빛과 대비되는 어둡고 길쭉한 나무로 이러한 화면 구성이 더욱 부각된다. 한 사람이 걷고 있는 구불구불한 길은 보는 이의 시선을 차가운 거리로 이끈다.

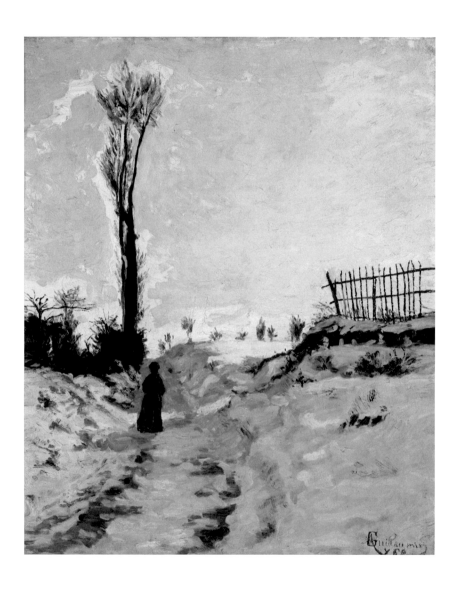

대상이 되기도 했다(아래 그림). 이러한 미적 요소(인상)에 익숙하지 않았던 관람객들은 이른 아침 풍경을 시적으로 환기한 작품이라고 받아들이기보다 미완성작에 전시하기 적합하지 않은 작품이라고 생각했다.

-

"당신이 어떤 색채 효과를 원하든"

한참이 지난 뒤 반 고흐는 인상주의 풍경화가들의 놀라운 실력을 이렇게 칭찬했다. "어떤 풍경화를 원하든, 하루 중 어떤 시간대이든, 어떤 색채 효과를 원하든 상관없이 현장에서, 주저하지 않고 그릴 수 있는 화가들." 프로방스에서 그 유명한 외광 풍경화 작업을 했을 때 반 고흐는 고유의 독특하고 표현적인 붓터치를 사용하긴 했지만 인상주의 기법을 본보기로 삼기도 했다.

알프레드 시슬레

<안개가 자욱한 아침>, 1874년, 캔버스에 유채, 50.5×65cm, 오르세 미술관, 파리

이 풍경화는 희미한 형태가 서서히 드러나는 것 같은 흐릿한 빛에 싸여 있다.

강렬한 색채 효과로 빛을 그리는 데 전념했던 인상주의자

2년간 파리에서 지내면서 반 고흐는 기요맹과 친분을 쌓았고, 가끔 그의 작업실을 방문하기도 했다. 작업실에서 반 고흐는 밝게 채색된 기요맹의 초상화와 풍경화에 깊은 감명을 받았다. 한참 이전에 기요맹은 1874년 전시에 강렬한 풍경화 작품 <이브리의 일몰>을 출품했다(42~43쪽). 이 회화는 공장 굴뚝을 주요 소재로 등장시킨 첫 인상주의 작품으로, 당시 산업화의 영향을 시각적으로 보여준다. 일몰을 극적으로 묘사한 기요맹의 작품은 이보다 더 유명하고 보다 축약적으로 일출의 '인상'을 표현한 모네의 작품과 여러 방면에서 닮아 있다(49쪽). 두 회화 모두 강렬한 색채 효과로 빛을 그렸던 인상주의자들의 노력으로 완성된 작품을 전시 공간으로 불러왔다.

인상주의 유한회사가 개최한 첫 전시는 경제적으로는 모험이었고, 예술적 관점에서는 도발이었다. 유한회사는 협동조합 사업의 형태로 설립되었고, 예술가들이 작품을 전시하고 판매할 수 있는 새로운 기반을 마련해주었다. 하지만 불행히도 회사의 이사 회원 중 금융 및 경영과 관련된 능력을 가지고 있는 사람이 아무도 없었다. 게다가 인상주의 예술가들은 전시에 대한 대중의 신랄한 비평과 작품 판매 부진 등을 예상하지 못했다. 결국 이러한 이유로 유한회사는 조기에 문을 닫을 수밖에 없었다.

주요 정보

인상주의는 신고전주의에 대한 반발로 등장했는데, 이는 19세기 프랑스 풍경화에서 이미 자리를 잡은 양식과 혼합된 미술 사조였다.

저명한 예술가들의 권유로 신진 화가들은 강둑이나 숲, 해변으로 나가 그림을 그렸다.

인상주의는 사전에 준비된 클리셰 대신 예술가의 개인적 경험에 바탕을 둔 미술 양식이었다.

도시의 생활이나 교외 정원이 가장 인기 있는 회화 소재였다.

눈, 안개, 햇빛과 같은 다양한 날씨 조건들은 회화적으로 어려운 과제였다.

살롱전과 심사위원 시스템에 환멸을 느낀 화가들은 마음이 맞는 몇몇 예술가들과 새롭게 그룹을 조성해 1874년 첫 번째 전시를 독자적으로 개최했다.

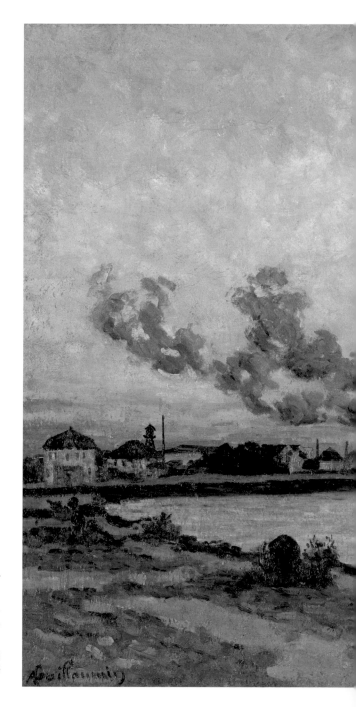

아르망 기요맹

<이브리의 일몰>, 1873년,
캔버스에 유채, 65×81cm,
오르세 미술관, 파리

깃발처럼 휘날리는 굴뚝 연
기가 극적으로 표현된 작품
속 수평선을 압도한다.

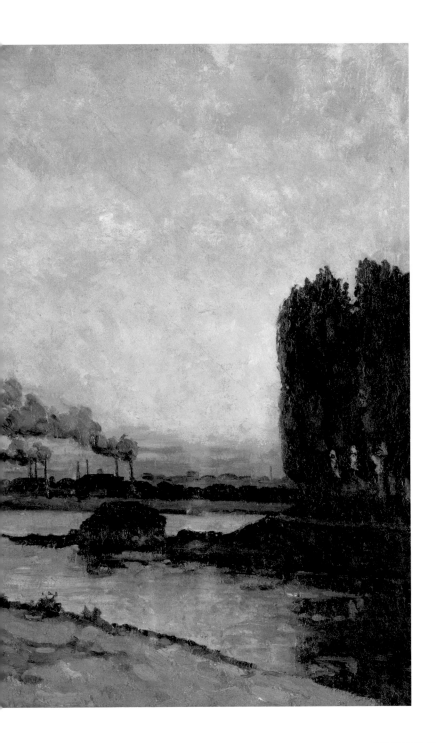

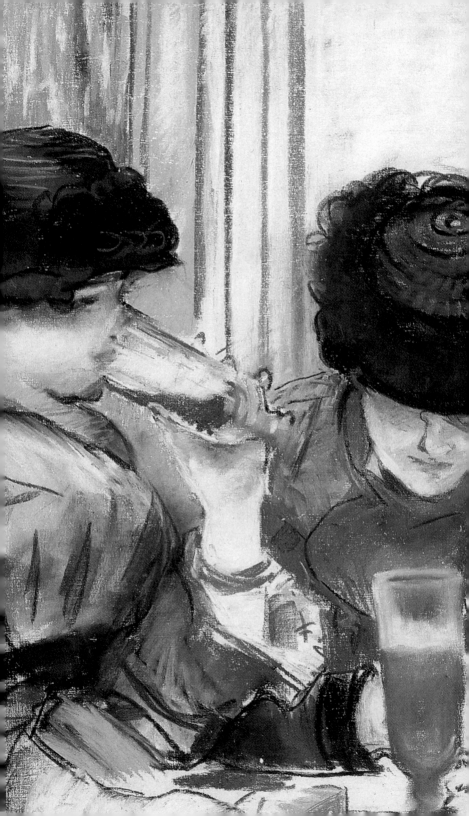

인상주의의 발전

1875년~1886년

확실히 아주 낯선 인상이다!

조셉 빈센트, 1874년

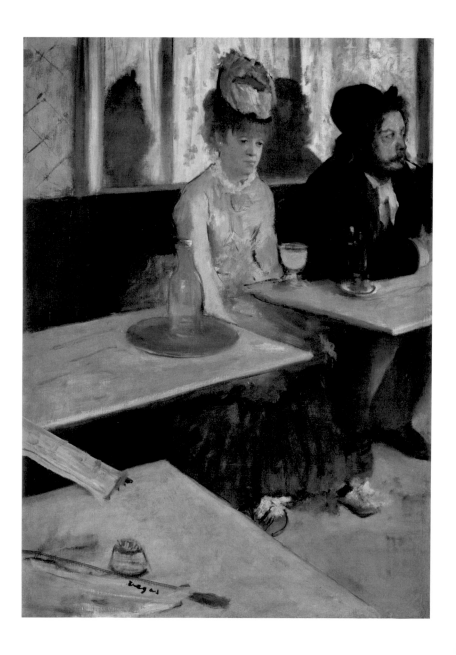

반 고흐는 여동생 윌(윌러민 반 고흐)에게 보내는 편지에 인상주의 그룹전에 대한 신랄한 악평을 이렇게 요약했다. "경솔하고 추하며 그림 솜씨도 형편없고 색감이 좋지도 않은, 모든 것이 보잘것없는 전시." 인상주의 작품들을 본 관람객들 대부분은 크게 실망했고, 화가 나기까지 했다. 1886년 인상주의 작품을 처음 접한 반 고흐도 여동생에게 보낸 편지에서처럼 그들의 기법이나 색감 사용에 대해 당시 사람들과 비슷한 생각을 가지고 있었다. 네덜란드의 저명한 예술가들로 이루어진 헤이그 학파의 우아하고 정제된 작품에만 익숙했던 반 고흐에게 프랑스의 급진적인 인상주의는 가히 충격적이었던 것이다. 하지만 프랑스 아카데미 학파와 미술에 대한 전문적 지식이 없던 일반 대중과는 달리 고흐는 곧 인상주의 화풍의 가치와 미적 잠재력을 파악할 수 있었다.

-

**인상주의에 대한 반감은 기본적으로
새로운 스타일에서 비롯되는 생소함 때문이었다.**

-

매년 살롱전에 전시되었던 거창하고 정제된 작품만 접했던 파리지앵에게 인상주의 화가들의 작품이 얼마나 도발적이고 당황스러웠을지 종종 인지하지 못하는 경향이 있다. 다른 작품과 비교했을 때, 인상주의 그룹전에 전시된 작품들은 미완성작 같기도 하고 디테일이 부족하거나 전통적인 구성 형태를 취하지 않는 것으로 보였다. 또한 신고전주의 미술이 추구했던 일반적인 시각적 균형이나 비례에 맞지 않고, 한쪽으로 치우친 회화처럼 보였다. 이렇듯 인상주의에 대한 반감은 기본적으로 새로운 스타일에서 비롯되는 생소함 때문이었다.

프랑스의 모던한 삶을 화폭에

반 고흐는 인상주의 작품에 나타나는 주요 소재나 '화가가 눈으로 직접 본 모든 것을 그린다.'는 신념에 감명을 받았다. 그는 경험과 관찰에 근거한 인상주의 화가들의 방법론을 수용했고, 파리나 이후 프랑스 남부 지방에서 작업할 때 이를 활용했다. 인상주의 화가들의 주요 회화 소재는 광범위했다. 도시나 교외 지역에서부터 중산층 또는 노동자들의 삶, 카페, 바, 화류계 사람들이 자주 찾는 장소, 파리 중심부에 새로 지어진 철도역이나 도로, 도시 공원이나 개인 정원, 초상화나 정물화, 강변 산책로, 다양한 날씨와 빛을 표현하는 풍경화까지. 프랑스를 선도했던 문학인들에게도 영향을 받았던 인상주의 화가들의 목표는 '모던한' 프랑스를 구성했던 사람들과 그 장소들을 통찰력 있게 기록하고 담아내는 것이었다.

하지만 프랑스 부르주아 집단과 공격적이었던 미술비평가들은 이러한 회화의 소재가 우아하지 않고 '순수'미술에 적합하지도 않다고 생각했다. 아이러니하게도 프랑스 대중이나 언론이 일관성 없고 급진적이라고 느꼈던 인상주의 미술 양식은 현재 가장 찾아보기 쉽고 전 세계인에게 널리 사랑받는 미술 사조가 되었다.

혜성 같은 후원자, 구스타브 카유보트

비록 조롱이 대부분이긴 했지만 1874년 첫 인상주의 그룹전에는 많은 관람객이 방문했다. 하지만 작품 판매는 저조했고, 전시를 개최하는 데는 막대한 간접비용이 소요되었다. 각자가 부족한 비용을 조금씩 부담하면서 수익을 창출하고자 했던 기존 협동조합의 형태로는 쌓여만 가는 빚을 해결하기에 역부족이라는 데 의견이 모아졌다. 놀랍게도 이들은 1876년 다시 한 번 그룹전을 열기로 결정했고, 이때도 출품작 심사제도는 채택하지 않았다. 두 번째 전시를 통해 인상주의 작품을 중심으로 원대한 토론이나 열띤 대화의 장이 펼쳐지길 기대했던 것이다.

-

카유보트는 중요한 후원자이기도 했지만

매우 독창적인 화가이기도 했다.

-

두 번째 전시 계획이 가능했던 결정적인 이유는 새로운 멤버 쿠스타브 카유보트 (1848~1894년)의 영입 때문이었다. 대단히 부유했던 카유보트는 예술적 재능도 뛰어나 여덟 차례의 인상주의 전시 그룹전 중 다섯 번에 걸쳐 참여하기도 했다. 그가 인상주의 전시를 일부 지원했고, 경영에도 참여하면서 인상주의 화가들의 정체성과 평판 형성 및 변화에 중요한 기여를 했다. 또한 그는 인상주의 작품을 적극적으로 수집하기도 했는데, 경제적으로 어려웠던 인상주의 화가 동료들을 돕기 위해 비싼 값에 작품을 매입했다. 이에 더해 몇몇 화가들의 생활비나 심지어는 모네의 작업실 임대료를 대신 지불하기도 했다. 이렇게 인상주의 화가들에게 중요한 후원자였던 카유보트는 동시에 매우 독창적인 화가이기도 했다. 파리 도시 지역의 모습을 사진과도 같이 정확하고 명료하게 표현해낸 빼어난 작품들은 현재 세계적으로 많은 사랑을 받고 있다.

'인상주의'라는 명칭의 유래

루이 르로이(1812~1885년)는 프랑스 아카데미 학파 화가이자 영향력 있는 비평가였다. 첫 번째 인상주의 전시를 관람한 그는 전문가답지 못하다고 생각했던 회화 소재나 기법으로 그려진 작품들이 전시되어 있는 모습에 경악을 금치 못했다. 1874년 4월 25일자로 프랑스의 풍자 신문 <르 샤리바리>에 신랄한 악평을 게재한 르로이는 이 전시를 '인상주의자들의 전시'로 명명했다. 풍자적으로 비꼬기 위해 사용했던 명칭이 모든 미술 사조를 통틀어 가장 유명한 이름이 된 것이다. 특히 모네의 <인상, 해돋이> 작품을 제목부터 신랄하게 비평한 르로이는 다른 아카데미 학파 동료와의 대화 형식을 통해 그가 터무니없는 허세라고 여긴 '인상주의자'들의 작품을 하나씩 차례대로 비판했다. 르로이는 단순한 인상이나 지각만으로는 예술 작품을 창작해낼 수 없다고 믿었다.

'인상주의'라는 타이틀이 생기기 전, 이 급진적인 예술가 집단은 스스로를 '무명화가 및 조각가 판화가 예술가 협회'로 불렀다. 모든 의미를 포괄하는 쉬운 명칭이기는 했지만 어설프면서도 마케팅 목적으로 활용하기에는 너무 장황한 이름이었다. 한편 르로이에게 영향을 받은 많은 기자들도 조롱조의 '인상주의자'라는 명칭을

클로드 모네

<인상, 해돋이>, 1872년, 캔버스에 유채, 48×63cm, 마르모탕 모네 미술관, 파리

모네의 초기작 중 이 작품이 재빠른 스케치로 작업한 가장 피상적인 작품이다. 작품 제목을 운명적이게도 '인상'으로 결정한 이유는 이른 아침 프랑스 르 아브르 항구의 한 장면과 분위기를 포착하고 이를 표현한 작품이라는 점을 전달하고자 했던 모네의 바람 때문이었다.

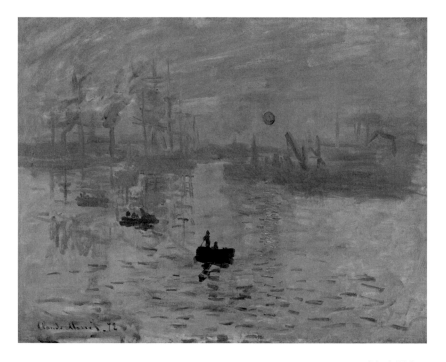

기사에 싣기 시작했다. 결과적으로 화가들은 르로이의 조롱을 무릅쓰고라도 '인상주의'라는 명칭을 받아들이기로 결정하는데, '인상주의'가 일반적인 용어로서 그들의 예술적 목표를 효과적으로 축약했다고 생각했기 때문이다. 1877년 세 번째 그룹전이 개최될 즈음에는 '인상주의자'라는 용어를 전시 홍보 인쇄물에도 사용했다.

인상주의에 대한 찬사의 시작

제3회(1877년)와 제4회(1879년) 전시를 열면서 인상주의 화가들은 영향력 있는 소설가나 비평가에게 긍정적인 평가와 격려를 받게 되는데, 모두 문학 작품에 당대의 삶을 담아내는 사실주의나 자연주의를 옹호하던 인물들이었다. 즉 이들이 몰두했던 문학적 소재와 인상주의자들의 회화 소재 사이에 존재했던 분명한 연결고리를 포착했던 것이다. 이 중 가장 유명했던 작가는 에밀 졸라(1840~1902년)와 루이 에드몽 뒤랑티(1833~1880년)로 모두 인상주의 화가들과 친분이 있었다.

　뒤랑티는 1876년 인상주의의 가치에 대한 면밀한 분석을 발표한 최초의 비평가로, 인상주의에 대한 르로이의 용어가 여전히 경멸조로 받아들여졌던 당시 인상주

클로드 모네

<생 라자르 역>, 1877년, 캔버스에 유채, 75×104cm, 오르세 미술관, 파리

살롱의 예술가들이라면 절대로 그리지 않았을 소재다. 하지만 모네에게는 새로운 랜드마크와도 같았던 생 라자르 역이 역동적인 도시를 표현하는 매력적인 상징물이었다. 이 작품에서 기차역의 철골 및 유리 구조는 일시적인 스팀, 연기, 빛 등의 요소와 대비를 이룬다.

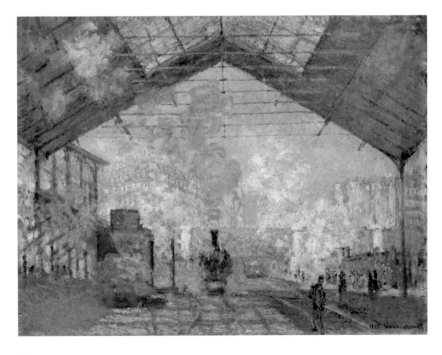

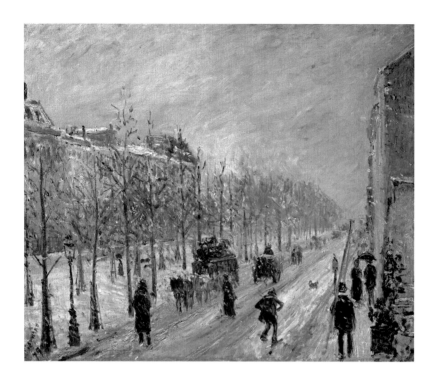

카미유 피사로

<눈 오는 파리>, 1879년, 캔버스에 유채, 54×65cm, 마르모탕 모네 미술관, 파리

도로가 폭설로 뒤덮였다. 피사로는 거의 보이지 않는 아파트 단지와 나무가 늘어선 도로를 옅은 색채와 숙련된 기법으로 표현했다. 디테일을 최소화해 표현된 어두운 인물 형상들과 마치는 톤다운된 빛과 대비된다.

의를 '새로운 회화'라고 불렀다. 예술이란 본질적으로 기질을 통해 본 자연의 한 단면이라고 말한 에밀 졸라의 격언 또한 인상주의 회화의 기반이 되어준 것과 다름없었다. 두 작가 모두 인상주의 회화에서 나타나는 정직성과 '모던한' 생활방식을 생생하게 묘사한 모습에 감탄했다.

이에 더해 프랑스의 유명한 화상 폴 뒤랑뤼엘(1831~1922년)도 유럽과 미국 전역에서 인상주의 작품을 홍보하기 시작했다. 뒤랑뤼엘이 개최했던 정기전을 통해 화가들이나 비평가 그리고 안목 있는 컬렉터들 사이 인상주의에 대한 평판이 입지를 굳힐 수 있었다.

도시의 새로운 랜드마크

19세기에 활동했던 풍경화가들 중 모네와 피사로가 단연 최고로 꼽히지만 이들은 풍경화뿐 아니라 도시의 기억될 만한 주요 모습을 남기기도 했는데, 이 중 유명한 것이 바로 파리의 새로운 랜드마크다. 인상주의 첫 그룹전이 열렸던 1874년 즈음 파리에서는 철도망 확충이나 1853년부터 1870년 사이 새로운 도로와 아파트 단지의 대규모 신축 등 도시 재개발 프로젝트가 곳곳에서 진행되었다.

새로운 철도 시스템이나 도로로 파리 중심부의 모습은 급격하게 변모했다. 모네와 피사로는 새로운 기차역과 균일한 도로가 보여주는 시각적 특성을 '모던한' 도시 라이프의 상징으로 인식했다. 그 결과 이 두 화가는 새로운 도시 환경의 양상들을 화폭에 담기 시작했다. 이러한 작품은 도시 형태의 영구적인 모습과 계절, 날씨, 빛에 따라 변화하는 양상이 상호작용하는 모습을 재현하기 위해 연속적인 시리즈로 제작되었다. 모네의 <생 라자르 역>(50쪽)이나 피사로의 <눈 오는 파리>(51쪽)에서도 이를 확인할 수 있다.

도시의 인상들

논란이 되었던 첫 번째 전시를 끝내고, 인상주의 화가들은 이후 일곱 번의 추가 전시를 진행하면서 같은 체계 안에서 그들의 아이디어와 기법을 발전시켜나갔다. 전시는 파리의 여러 장소에서 다양하게 개최되었고 1876년, 1877년, 1879년, 1880년, 1881년, 1882년, 1886년 이렇게 일정한 간격을 두고 열렸다. 참여하는 작가는 매번 달랐지만 피사로만이 유일하게 여덟 번의 전시에 모두 참여했다. 피사로가 인상주의 회화의 다양한 원칙을 만들고 전파했다는 점에서 전시에 한 번도 빠지지 않고 참여했다는 점은 의미가 매우 크다고 할 수 있다.

-

드가와 마네는 노동자 계층이 주로 모였던 허름하고 평판도 좋지 않은 카페를 종종 묘사하곤 했다.

-

모네, 시슬레, 피사로가 풍경화에 집중하고, 풍경 작품을 그룹전에 전시했던 반면 드가나 마네와 같은 다른 화가들은 파리의 도시 생활에 영감을 받은 회화나 드로잉 작품을 제작했다. 마네는 뛰어난 인상주의 스타일의 작품을 제작했지만, 인상주의 그룹전 참여는 꺼렸기 때문에 전시에 출품하지는 않았다. 하지만 드가와 마네 모두 노동자 계층이 주로 모였던 허름하고 평판도 좋지 않은 카페를 종종 묘사하곤 했다. 드가의 유명한 <카페에서(압생트 한 잔)>을 보면 쓸쓸한 분위기 속 우울해 보이는 두 인물이 각자의 생각에 잠긴 채 앉아 있다(46쪽).

분위기는 다르지만 마네의 화려한 예술적 기교를 볼 수 있는 파스텔 드로잉 작품은 카페에 앉아 있는 두 젊은 여성이 맥주를 마시는 모습에 영감을 받은 것이다(오른쪽 그림). 당시가 19세기 파리라는 점을 감안하면, 조용히 함께 앉아 있는 이 두 여성은 신분을 의심할 만했고, 중산층 고객을 맞이하려는 매춘부를 연상시킨다고 할 수 있다. 드가와 마네는 이러한 작은 카페가 도시의 생활상을 드러내는 전형적

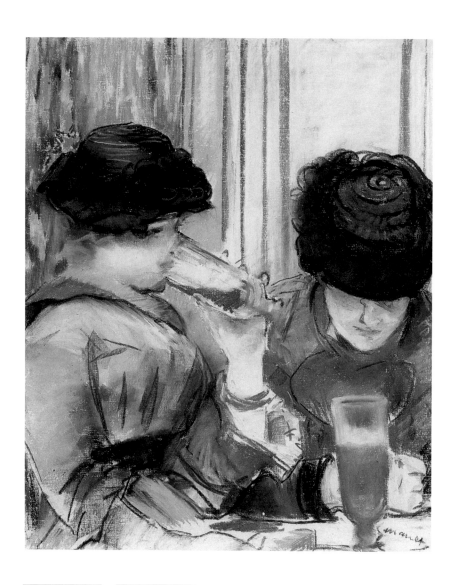

에두아르 마네

<맥주를 마시는 여인들>, 1878년, 리넨 소재 캔버스에 파스텔, 61×50.8cm, 버렐 컬렉션, 글래스고 아트 갤러리 박물관, 글래스고

전형적인 인상주의 화법으로 그려진 이 작품은 형태를 뚜렷하게 나타내기보다 암시하듯 보여준다. 마네의 드로잉은 파리의 도시 생활에 관한 통찰력을 보여준다.

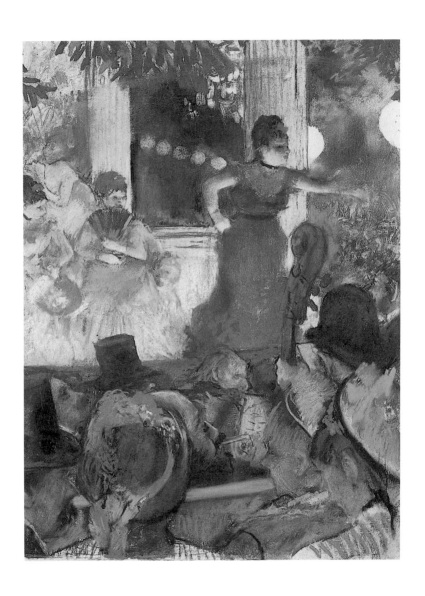

에드가 드가

<카페-콩세르 앙바사되르>,
1876~1877년, 모노타이프
에 파스텔, 37×26cm, 리옹
미술관, 리옹

드가는 카바레의 활기 넘치
는 분위기에 매료되곤 했다.
이 파스텔 작품에서 관객들
은 상상을 기반으로 그려졌
는데, 대부분 어둡게 처리된
모자를 쓴 옆모습으로 표현
했다.

에두아르 마네

<카페-콩세르>, 1879년
경, 캔버스에 유채, 47.3×
39.1cm, 월터스 아트 뮤지
엄, 볼티모어

마네의 가장 '인상주의'적인
작품 가운데 하나다. 인물
구도를 절단한 화면이나 두
꺼운 물감을 자유롭게 얹은
모습으로 역동적이고 생생
한 느낌을 전달한다.

인 공간이라고 생각했다. 또한 그들이 추구했던 사실주의에도 적합한 소재였다. 하지만 오늘날에는 이러한 카페 장면이 당시처럼 분명한 성적인 의미를 함축하고 있는 것으로 읽히지는 않는다.

드가와 마네는 대규모 무대에서 펼쳐지는 노래와 춤 공연, 술을 마시는 사람들, 시끌벅적한 대화들이 어우러지는 활기 넘치는 카페 콘서트에 매혹되었다. 장면마다 전체적인 특징을 빠르게 스케치하는 인상주의 화법은 54, 55쪽에 소개된 작품처럼 빛이 거울 혹은 술잔에 반사되는 모습과 함께 다채로운 카페-바의 본질을 축약해서 표현하는 데 가장 적합했다.

이 당시 파리의 도심에는 경제적으로 풍족하지 못했던 예술가들이 상대적으로 저렴한 비용으로 생활하고 작업할 수 있는 조용한 동네가 남아 있었다. 그때까지도 마을 같은 분위기를 형성했던 몽마르트르 지역에서 르누아르는 정원이 딸린 작은 집을 빌려 생활했다. 그는 자연적으로 자란 이곳의 꽃식물들을 특히 좋아했다. 이러한 개인적인 야외 공간이 마련된 르누아르는 편하게 작업을 할 수 있었고, 식물의 색채와 질감을 자유롭게 표현했다(왼쪽). 그는 꽃과 식물이 무성한 정원을 묘사한 이 작품을 1877년 세 번째 인상주의 그룹전에 출품했고, 이후 살롱전이나 상업 화상, 개인 컬렉터들에게 자신의 작품을 판매하는 데 주력했다.

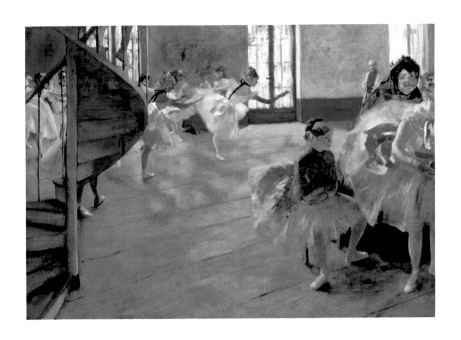

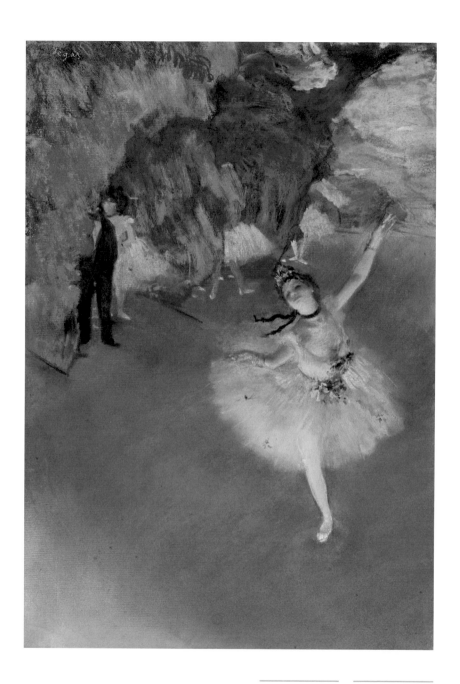

에드가 드가

<스타>, 1876년경, 모노타
이프에 파스텔, 58.4×42
cm, 오르세 미술관, 파리

극장의 고급 박스석에서 드
가는 무대 위 스타 무용수를
아찔한 구도로 묘사했다.

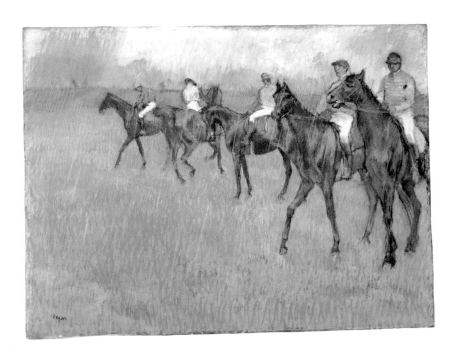

에드가 드가

<빗속의 기수들>, 1883~
1886년경, 판지 위에 붙여
진 종이에 파스텔, 46.9×
63.5cm, 버렐 컬렉션, 글래
스고 아트 갤러리 박물관,
글래스고

비가 내리는 모습을 그래픽
적으로 묘사한 부분은 일본
목판화의 영향이다.

생동감 넘치는 카페 콘서트에 더해 드가는 발레 리허설이나 공연이 보여주는 형식적인 아름다움에 반하기도 했다. 그는 유화 작품과 파스텔 드로잉 작품들을 통해 여성의 신체적 움직임이 갖는 복합성을 표현하고자 노력했다. 드가의 작품 <스타>(왼쪽)나 <리허설>(57쪽)에서 빈 공간을 넓게 두면서 인물들을 뒤쪽 또는 옆쪽에 배치하는 방식을 보면 사진의 영향이 배어나 있음을 알 수 있다. 이러한 구도를 사용하면 작품에 즉각적이고 즉흥적인 느낌을 부여할 수 있다. 이제는 드가의 작품이 많이 친숙하기 때문에 전체적인 화면에서 단지 부분적인 조각만을 보여주는 이러한 구성 방식이 얼마나 독창적인지를 인지하지 못할 때가 많다.

인상주의 화가들이 도시의 생활상만을 모티브로 채택했던 것은 아니다. <빗속의 기수들>(위 그림)에서도 볼 수 있듯이 드가는 파리 주변부에 위치했던 경마장에도 관심이 많았다. 기수들의 화려한 복장과 경마장의 역동성에 매료되었던 드가는 작업하는 동안 종종 이 소재로 다시 회귀하곤 했다. 베르트 모리조는 파리 도심에서 훨씬 더 멀리 떨어진 교외 지역에서 빨래하는 장면을 화폭에 담기도 했다(60~61쪽). 빛과 바람의 느낌을 전달하는 모리조의 작품은 드가가 포착한 도심 세탁부의 어두운 이미지와 대조된다(36쪽).

베르트 모리조

<빨래 건조대>, 1875년, 캔버스에 유채, 33×40.6cm, 워싱턴 국립미술관, 워싱턴 D.C.

모리조는 자신의 전형적인 화법인 느슨한 붓터치로 위층 창문을 통해 내려다보이는 장면을 빠르게 기록했다.

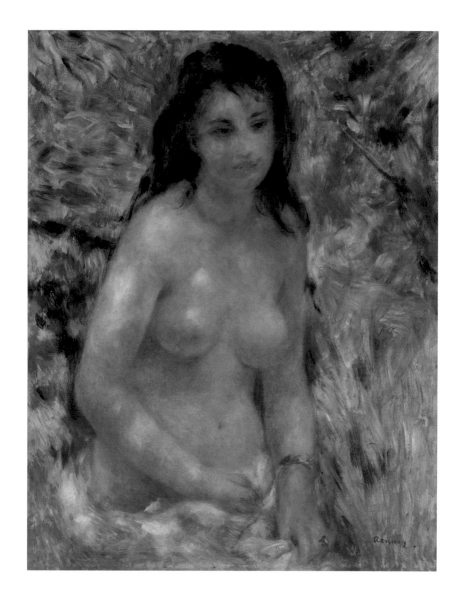

인상주의 초상화

인상주의 화가들이 빛으로 가득한 풍경화로 유명하긴 하지만 수준 높은 초상화도
많이 제작하고 전시하기도 했다. 이러한 초상화의 모델로는 친구나 가족을 등장시
켰지만 다른 회화 작품을 보면 익명의 모델도 회화 소재로 등장하는데, 감칠나는
사실적 묘사가 두드러진다. 젊은 여성의 누드를 연구했던 르누아르의 작품들이 바
로 그 예라고 할 수 있다. 인상주의 화가들이 정식 미술 교육을 받기 시작할 무렵,

피에르 오귀스트 르누아르

<햇빛 속의 누드>, 1875년,
캔버스에 유채, 81×65cm,
오르세 미술관, 파리

인상주의 초상화의 전형이
라고 할 수 있다. 인물과 배
경이 세밀한 붓터치로 통합
되면서 일관적이고 조화로
운 패턴을 완성한다. 젊은
여인이 신화에 나오는 인물
이 아니라 동시대 사람이라
는 점을 주목할 만하다.

살아 있는 인간의 전신 누드나 신체 일부만을 가린 모습을 드로잉이나 페인팅하는
라이프 스터디는 기본적인 아카데미식 교육 방식이었다. 고대 그리스 로마 조각에
서 영감을 받아 실시된 누드화 연구는 고전문학의 한 맥락으로 이해되기는 했지만
다분히 성적인 의미를 함축했다.

-

젊은 여성의 신체에 어른거리는 빛의 효과

-

학생이었던 르누아르는 인물 누드화에 뛰어난 소질을 보였고 관능적인 누드 작
품, 특히 젊은 여성의 누드화를 꾸준히 제작했다. 1876년 두 번째 인상주의 그룹전
에 출품한 그의 누드화 제목은 <햇빛 속의 누드>(왼쪽)다. 그는 다채로운 컬러의 물
감을 섬세하게 부분부분 칠하면서 젊은 여성의 신체에 어른거리는 빛의 효과를 표
현했다. 하지만 비평가들은 이러한 기법을 조롱하기도 했다.

아르망 기요맹

<젊은 여인의 초상>, 1886
년, 캔버스에 유채, 65×
54cm, 반 고흐 미술관, 암스
테르담

여성의 세련된 드레스와 헤
어스타일을 묘사함으로써
기요맹은 '모던한' 파리 여성
의 이미지를 설득력 있게 전
달하고자 했다.

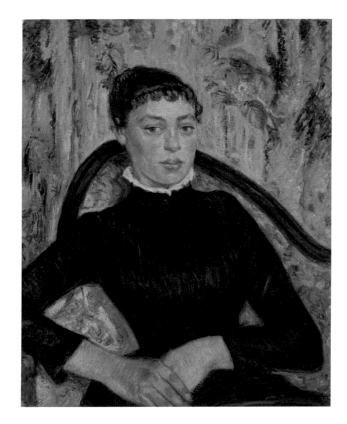

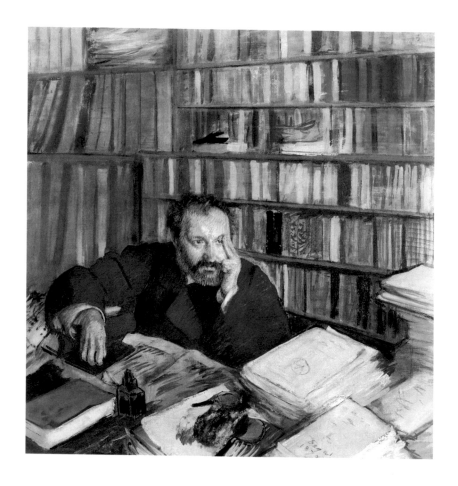

에드가 드가

<뒤랑티의 초상>, 1879년,
리넨에 구아슈와 파스텔,
100×100.4cm, 버렐 컬렉
션, 글래스고 아트 갤러리
박물관, 글래스고

드가의 문우였던 뒤랑티의
초상화는 책들이 빼곡한 책
장과 어수선한 책상이 뚜렷
한 구조를 형성하고 있다.

기요맹은 당시 유행에 따라 장식된 방 안에 익명의 젊은 여인이 앉아 있는 풍부한 색채감이 특징인 초상화를 제작했다(63쪽 그림). 작품에 만족한 기요맹은 1886년 마지막 인상주의 그룹전에 이 초상화를 출품했다. 이에 매료되었던 반 고흐는 동생 테오에게 초상화를 구입하도록 설득하기도 했다(현재 암스테르담 반 고흐 미술관에 전시되어 있다). 반 고흐는 기요맹이 엄청난 재능을 가지고 있다고 생각했으며, "풍부한 스타일과 독특한 드로잉 기법을 가지고 있다."고 말하기도 했다. 파리에서 작업하는 동안 반 고흐가 제작한 밝은 컬러감과 묵직한 패턴의 초상화들은 기요맹의 빼어난 작품 이미지에서 영감을 받은 결과일 것이다.

-

뒤랑티는 거의 책들에 휩싸인 채로 서재에 앉아 있는 모습이다.

-

인상주의자들은 남성 동료나 친척을 모델로 한 인상적인 초상화도 제작했다. 에드몽 뒤랑티는 그의 영향력을 활용해 다수의 출판물을 통해 꾸준히 인상주의를 옹호하고 홍보했다. 드가와 친분이 두터웠던 뒤랑티는 독창적인 방식으로 동시대적 주제를 탐구하는 드가를 격려했다. 드가의 1879년 작 <뒤랑티의 초상>에서 그는 거의 책들에 휩싸인 채로 서재에 앉아 있는 모습을 하고 있다(왼쪽). 뒤랑티는 사실적으로 표현하려면 작가의 스튜디오가 아니라 작품의 모델이 실제로 생활하는 작업실이나 집에서 초상화를 제작해야 한다고 믿었다.

-

시슬레, 르누아르, 모리조, 피사로, 모네는 모두 특유의 화법을 활용해
인상적인 초상화를 제작했다.

-

같은 화가였던 남편 외젠 마네(1833~1892년)를 묘사한 초상화는 실내 및 실외 요소를 적절히 혼합한 베르트 모리조의 흥미로운 작품이다(66쪽). 에두아르 마네의 남동생이었던 외젠 마네의 옆모습 실루엣이 콘트르주르(역광) 기법으로 밝은 창문 가까이에 묘사되어 있다. 부부가 결혼한 지 얼마 되지 않아 와이트 섬에서 휴가를 보낼 당시 제작된 이 초상화는 당시의 시간, 장소, 사랑하는 사람과의 소중한 기억을 담은 작품이다.

많은 인상주의자들이 자녀의 모습을 담은 애정 어린 초상화를 남겼는데 아기였을 때부터 유년시절, 청소년기에 이르는 성장 과정을 묘사했다. 이러한 작품을 보면서 인상주의 화가들의 가정생활이나 감동적인 아이들의 모습에 대해 더 깊이 이

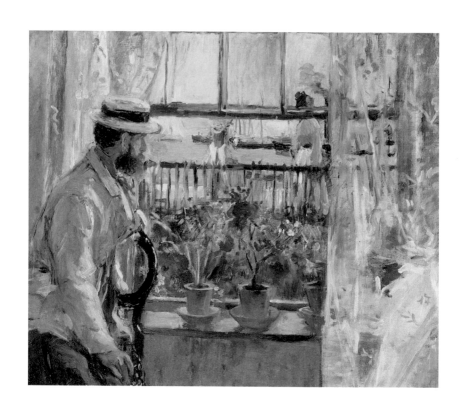

베르트 모리조

<와이트 섬에서의 외젠 마네>, 1875년, 캔버스에 유채, 38×46cm, 마르모탕 모네 미술관, 파리

창문의 그리드 프레임과 외부 울타리가 그림에 뚜렷한 기하학적 구조를 형성한다. 이러한 구조는 햇빛을 부드럽게 가려주는 레이스 커튼으로 중화된다.

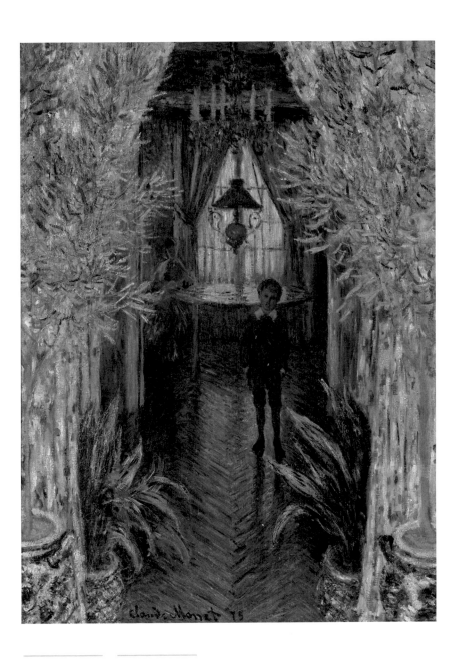

클로드 모네

<아파트 실내 풍경>, 1875
년, 캔버스에 유채, 81.5×
60.5cm, 오르세 미술관, 파리

어두운 방에 서 있는 어린
아들에 대한 사랑스러운 시
선을 모네의 작품에서 느낄
수 있다.

해할 수 있다. 시슬레, 르누아르, 모리조, 피사로, 모네는 모두 특유의 화법을 활용해 인상적인 초상화를 제작했는데, 초상화에 등장하는 인물은 종종 마지못해 모델이 되어주거나 가만히 앉아 있지 못하는 이들의 자녀들이었다.

모네는 아들 장(1867~1914년)의 초상화를 그릴 때 매우 독창적인 구성을 고안했다. 말끔하게 차려입은 어린 소년이 어두운 집 안에 저만치 멀리 서서 자신의 아버지를 신비롭게 바라보고 있다(67쪽). 일곱 살 아들 펠릭스(1874~1897년, 위 그림)를 묘사한 피사로의 작품은 전통적인 초상화 모델의 포즈를 취하고 있지만 감정적인 요소를 배제한 채 완성했다.

카미유 피사로

<펠릭스 피사로의 초상>, 1881년, 캔버스에 유채, 55.2×46.4cm, 내셔널 갤러리, 런던

피사로는 정형화된 이미지보다는 사실적인 모습으로 아들을 표현했다. 즉 남자아이임에도 불구하고 불안하고 나약해 보이는 모습을 있는 그대로 묘사한 것이다.

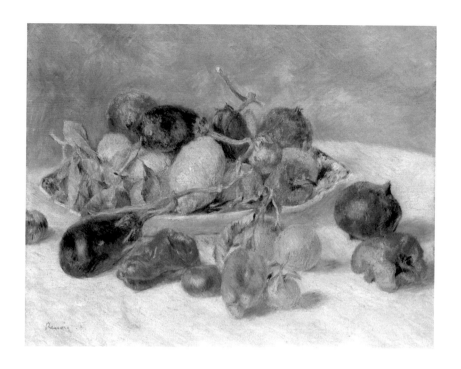

인상주의 정물화

무생물 소재를 집 내부 환경에 배치해 보는 이의 즐거움을 유발하는 정물화는 유럽 미술의 오랜 전통이다. 정물화 소재를 통해 인상주의 화가들은 고정되어 있는 형태에 나타나는 색, 질감, 빛, 그림자의 미묘한 효과에 대해 연구했다. 그리고 인상주의 화가들은 놀랄 것도 없이, 굉장한 독창성을 발휘한 정물화 작품을 많이 남겼다. 르누아르의 <미디의 과일>(위)처럼 과일 그릇에 비친 은은한 햇빛을 표현한 작품이 대표적이다. 그는 섬세한 붓터치로 따뜻한 색채가 조화를 이루는 통일성 있는 그림을 완성했다. 이러한 작품은 인상주의 회화를 수집하던 초기 컬렉터들의 많은 사랑을 받았다.

-

"그는 내 작품을 더 선호한다."

-

모네가 인상적인 해바라기 정물화(70쪽)를 그렸다는 사실은 많이 알려져 있지 않다. 반 고흐의 해바라기 시리즈 이미지에 가려 미술사에서 제대로 조명받지 못했지만 모네의 정물화는 반 고흐와는 완전히 다른 특징을 가지고 있다. 반 고흐의

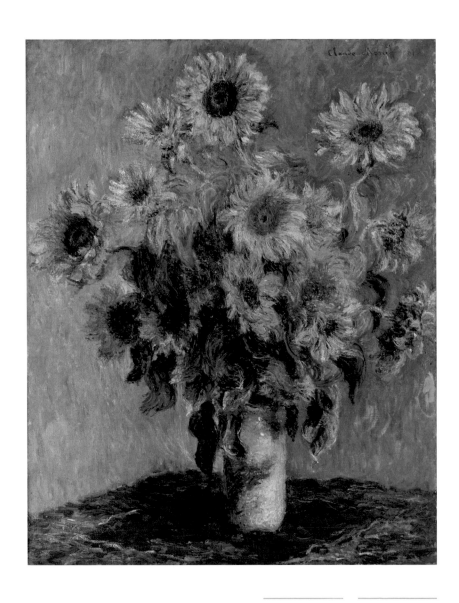

클로드 모네

<해바라기가 있는 정물>,
1881년, 캔버스에 유채, 101
×81.3cm, 메트로폴리탄 미
술관, 뉴욕

다채로운 붓터치의 향연으
로 모네는 캔버스에 가득 번
지는 빛을 표현했다.

해바라기가 대담하고 생생하다면 모네는 뚜렷한 윤곽선을 그리기보다 짧은 붓터치로 생동감을 살려 발산하는 햇빛 같은 소용돌이 효과를 만들어냈다. 그는 해바라기 정물화를 1882년 인상주의 그룹전에 전시하면서 작품에 대한 스스로의 만족감을 표현했다. 흥미롭게도 고갱은 프랑스 아를에서 작업했던 반 고흐의 초기 해바라기 작품보다 모네의 작품을 먼저 파리에서 접하게 되었는데, 반 고흐에게 모네의 정물화가 굉장히 뛰어나다고 전한 바 있다. 반 고흐는 두 작품에 대한 고갱의 전반적인 평가에 놀라기도 했다. "하지만 그는 내 작품을 더 선호한다. 내가 그의 의견에 동의하는 것은 아니지만."

생동감 넘치는 야외 모임

인상주의가 등장할 무렵 아카데미 화파는 복잡한 인물화를 고안해냈지만, 이는 대체로 역사나 신화에 바탕을 둔 것이었다. 결과적으로 여성과 남성 인물이 고대의 복장을 하고 가상적인 공간과 배경에 배치된 작품을 제작했다. 하지만 르누아르가 1880~1881년에 제작한 <뱃놀이 일행의 점심식사>(아래)와 같은 유명한 인물화는

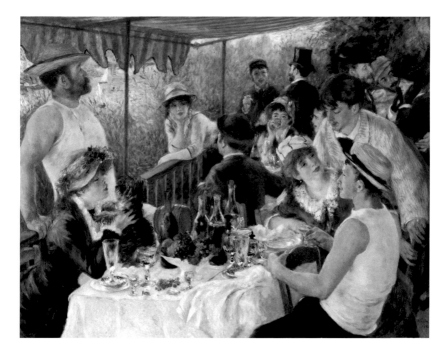

당대 모임 장소의 생생한 분위기를 그대로 재현해냈다. 화폭에 담긴 사람들은 신화적 의미를 지니지 않는 화가의 친한 친구들로, 일상적인 대화를 나누고 있는 모습이다.

빛의 인상

동시대적 양상을 화폭에 담고자 했던 인상주의 화가들이지만 많은 이들이 자연(땅, 물)에 비치는 빛의 특징에 대한 개인적 느낌을 기록하는 데 몰두했다. 불필요한 디테일을 생략하면서 표현력 있는 풍경화를 신속하게 만들어냈던 인상주의자들은 다른 화가들은 묘사하지 않았지만 중요한 요소들을 강조하면서 작품을 완성할 수 있었다. 즉흥적인 방식으로 자유롭게 그리는 것처럼 보이지만 이러한 외광 회화는 정교한 구성 체계를 가지고 있다. 이를 통해 인상주의 미학의 전형이라고 할 수 있는 형태를 흐릿하게 표현하는 방식이 시각적 균형과 비율로 채워지고 완성된다.

하지만 르누아르는 1880년대 초에 이르러 그의 누드화나 인물화에서 보이는 이러한 소프트 포커스 효과에 환멸을 느끼게 되고, 형태를 보다 분명하게 묘사하

피에르 오귀스트 르누아르

<망통 근처 해변의 풍경>, 1883년, 캔버스에 유채, 65.7×81.3cm, 보스턴 미술관, 보스턴

르누아르는 복잡한 망으로 엮인 솜털 같은 붓터치로 아주 오래된 올리브나무를 표현했다.

<눈 내린 루브시엔느>,
1876년, 캔버스에 유채,
59.2×73cm, 슈투트가르트
주립미술관, 슈투트가르트

겨울의 도시 풍경을 담은 이
작품에서 눈으로 덮인 지붕
들과 대각선의 정원 담벼락
은 강력한 회화적 구조를 형
성한다.

카미유 피사로

<퐁투아즈의 봄>, 1877년,
캔버스에 유채, 65.5×81cm,
오르세 미술관, 파리

피사로는 물감을 두껍게 얹
는 임파스토 기법으로 나무
에 핀 꽃이 캔버스 표면에
도드라지도록 작업했다.

는 방식을 실험하게 된다. 그러나 프랑스 지중해의 빛과 바다, 올리브나무를 마주
하게 된 르누아르는 잘 정립된 그의 인상주의 기법을 풍경화에 적용했다(왼쪽 그
림). 햇빛과 그의 기법이 프랑스 남부 지방을 표현한 눈부신 회화 작품들에 녹아들
었다.

인상주의자들이 즉흥적인 것처럼 보이는 화폭에 그토록 충실하게 담아내고자
노력했던 빛은 바로 프랑스 북부 지방의 계절적이고 보다 은은한 빛이었다. 예를
들어 겨울이나 봄과 같은 계절에 집이나 나무에 미치는 빛의 대비 효과가 이러한

카미유 피사로

<에르미타주의 코트 데 뵈프>, 1877년, 캔버스에 유채, 114.9×87.6cm, 내셔널 갤러리, 런던

나무 기둥 표현은 정확하게 정돈되어 있으면서도 분위기 있는 작품에 리드미컬한 구조를 더한다.

서정적인 회화의 주된 주제였다(73쪽 그림). 또한 다양한 두께의 깨끗한 색채는 인상주의자들이 갖는 질감이나 공간, 계절적 조건에 관한 느낌을 효과적으로 전달해주었다. 하지만 그룹전에 전시되었던 인상주의 풍경화는 언제나 그랬듯 일관성 있는 구성적 특징이 부족하다는 이유로 비판을 받았다. 인상주의자들 스스로도 인지했던 것처럼 초기의 과도한 '인상' 표현과 조화롭고 균형 잡힌 작품을 둘러싼 잠재적인 갈등이 있었다. 이러한 딜레마를 해결하기 위해 그들은 다양한 회화의 구조 내에서 풍경에 대한 느낌과 반응을 세밀하게 조직했다. 일부는 동시대 사진 기술에 영향을 받기도 했는데, 파리 근처 퐁투아즈에서 작업한 피사로의 <에르미타주의 코트 데 뵈프>가 그 예다(왼쪽).

-

수면에 반사된 빛을 그리는 도전

-

인상주의자들 중에서도 특히 모네는 강이나 바다에 반사되어 희미하게 반짝이는 빛을 표현하는 데 필요한 다양한 기법을 완성했다. 시슬레의 유명한 작품들 중 일부는 <마를리 항의 홍수>처럼 홍수에 반사된 흐린 빛에서 영감을 받았다. 수면

알프레드 시슬레

<마를리 항의 홍수>, 1876년, 캔버스에 유채, 60×81cm, 오르세 미술관, 파리

쓸쓸해 보이는 모습에도 불구하고 홍수로 뒤덮인 이 황량한 거리 풍경은 건물 정면의 기하학적 구조와 꼼짝없이 줄줄이 늘어선 나무들로 인해 형식적인 우아함이 드러난다.

클로드 모네

<베퇴유의 센 강변에서>,
1880년, 캔버스에 유채, 66
×81.3cm, 메트로폴리탄 미
술관, 뉴욕

잔디와 꽃이 캔버스의 전경
을 차지하고 빛과 형태, 질감
이 능숙하게 통합되어 있다.

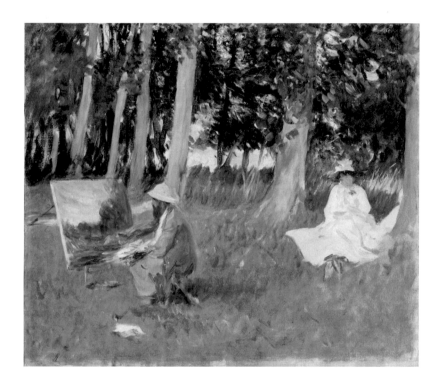

존 싱거 서전트

<그림을 그리는 클로드 모
네>, 1885년경, 캔버스에
유채, 54×64.8cm, 테이트,
런던

서전트는 친숙한 야외 풍경
을 그리는 모네의 신선한 접
근 방식을 모방했다. 그는 평
생 동안 이 유화 스케치 작
품을 기념으로 간직했다.

에 비치는 빛의 반짝이는 모습을 효과적으로 표현하는 작업은 어떤 화가에게나 가장 어려운 부분이고 마네 또한 수면 위에 반사되는 모습 표현에 도전하는 것을 즐겨 했다. 베니스에서 휴가를 보내는 동안 마네는 여름의 햇빛으로 흠뻑 젖은 대운하를 표현한 강렬한 작품을 남기기도 했다(오른쪽).

미국 화가 존 싱거 서전트가 1885년경에 제작한 유명한 유화 스케치(77쪽)는 그의 친구였던 모네의 풍경화 외광 기법에 대한 흥미로운 통찰력을 제공한다. 그러므로 서전트의 작품은 인상주의 회화 연대기에 있어 굉장히 중요하다. 모네의 풍경화, 특히 강이나 강둑을 묘사한 작품을 통해 계절에 따라 변화하는 하늘의 빛을 떠올릴 수 있다. 특히 모네는 <베퇴유의 센 강변에서>(76쪽)처럼 흐르는 수면에 반사되는 무늬를 그리는 것을 즐겼다. 마네는 그의 동료 모네의 뛰어난 기법에 감탄하면서 농담조로 '물 표현계의 라파엘로'라고 언급하기도 했다. 이렇게 흔하지 않은 관점을 사용한 모네의 강둑 작품들은 매우 독창적이라고 할 수 있다.

여덟 번째이자 마지막 인상주의 그룹전이 1886년에 개최되었다. 화가 대부분이 자신들의 작업 방식의 타당성을 입증하는 데 그룹전이 지대한 영향을 끼쳤다고 믿었다. 게다가 많은 딜러와 컬렉터들도 더 이상 인상주의 작품의 고유한 특징에 반감을 갖지 않았다. 1886년 마지막 전시 이후로 인상주의 회화가 침체된 것은 아니었다. 젊은 프랑스 화가들과 프랑스를 방문한 해외 작가들이 여전히 인상주의의 잠재력을 발견하면서 명맥을 이어나갔다.

주요 정보

인상주의 화가들은 동시대 프랑스인의 삶을 화폭에 담고자 했다.

첫 번째 전시의 실패에도 불구하고 인상주의 화가들은 그룹전을 지속했다.

구스타브 카유보트는 귀중한 재정적·경영적 지원을 제공했다.

1877년 '인상주의자'라는 용어가 그룹을 대표하는 공식 명칭으로 사용되었다.

인상주의자들과 의견을 같이한 작가, 비평가, 딜러들이 인상주의를 더욱 발전시켰다.

파리의 도시 생활은 다양한 장르의 소재를 제공했다.

초상화와 정물화도 빛이 스미는 환경에서 제작되었다.

인상주의 화가들은 외광 풍경화 기법을 완성했다.

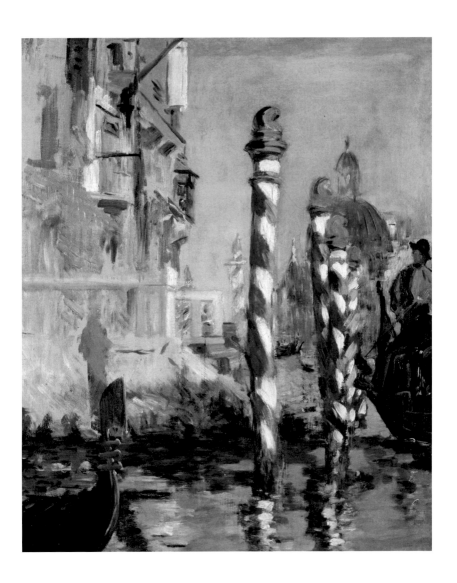

에두아르 마네

<베네치아의 대운하>, 1875
년, 캔버스에 유채, 57×
48cm, 개인 소장

형태 스케치, 웨트 온 웨트
(wet-on-wet, 유화 물감이 마르
기 전에 그리는 기법-옮긴이), 다
양한 붓터치 등 인상주의 화
법을 연마하던 마네는 그의
시각을 자극했던 장소에서
의 경험을 이러한 기법으로
재현해냈다.

신진 작가들에게 미친 영향

1870년~1895년

피사로가 말한 것은 사실이었다.

빈센트 반 고흐, 1888년

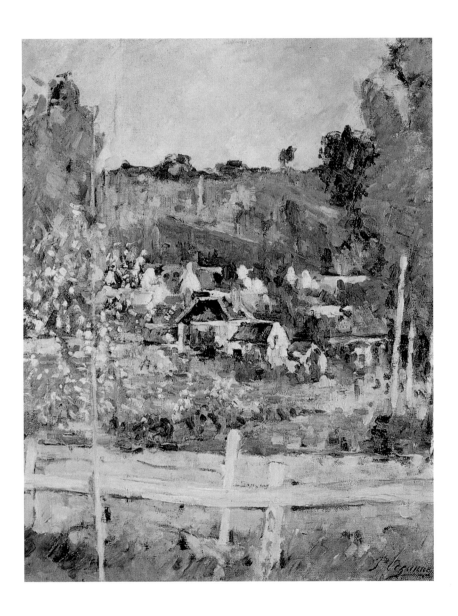

인상주의 회화를 처음 접한 일부 학생 작가들은 스스로의 작업 방식을 재평가해야 한다고 느꼈다. 그들이 수학하던 아틀리에에서는 여전히 논란의 여지가 있었지만 새로운 스타일의 인상주의 회화는 신진 작가들에게 귀중한 자극제가 되었다. 학생 작가 대부분은 그들의 능력이나 미래 진로에 대해 확신을 갖지 못했고 색채나 붓터치를 자유롭게 시험해볼 수 있는 자신감이 부족했다. 이런 맥락에서 1888년, 반 고흐는 야망 있는 젊은 화가들에게 인상주의를 훈련의 한 형태로 생각하고 실험해보라고 권유했다. '학교 교육과정처럼 인상주의를 통과해보라.'는 것이다. 반 고흐는 인상주의가 단순히 유한한 미술 사조가 아니라 배워서 익힐 수 있는 관찰과 구성의 방법이라고 생각했다. "예전에는 파리 스튜디오를 거치는 것이 필수였다면, 이제는 인상주의를 제대로 통과하는 것이 필요하다."

-

신진 작가들에게 인상주의는

미학적 발판과도 같았다.

-

아카데미 교육 방식에 답답함을 느낀 학생들은 경험이 풍부한 인상주의자들에게 이러한 새롭고 급진적인 양식을 배우고 싶어 했다. 직관적인 통찰력이나 감정을 기반으로 작품을 제작하라고 장려한 미술학교도 있었다. 게다가 이 학생들은 시시각각 변화하는 빛을 포착하기 위해 야외에서 풍경이나 도시 경관을 그리라고 가르치는 선생님들을 통해 해방된 기분을 느끼기도 했다.

이렇게 창의적이고 열정적인 신진 작가들은 인상주의의 급진적 이념에 깊은 영향을 받기 시작했다. 이들은 인상주의를 미학적 발판으로 삼아 그들만의 독창적인 작품을 제작할 수 있는 방식을 수립해갔다. 하지만 이 과정에서 이들 작품의 형식이 변형되기는 했다고 할지라도 색채 이론이나 화법 등 인상주의의 흔적들이 여전히 완성작에 남아 있었다. 그러므로 인상주의는 점묘법, 야수파, 표현주의, 상징주의 작가들에게 막대한 영향을 끼쳤다고 할 수 있다.

인상주의에 대한 끌림과 거부

폴 세잔(1839~1906년)과 폴 고갱(1848~1903년)에게 인상주의를 소개한 피사로는 자연 현상에 대한 직접적인 관찰의 중요성과 파랑, 노랑, 빨강과 같은 기본색이 갖는 힘, 그리고 작품 속에서 빛이나 공간감을 암시하도록 중재 역할을 하는 색채에 대한 지식을 가르쳐주었다. 피사로는 참을성 있고 지적인 교육을 통해 신진 화가들이 각자의 고유한 스타일을 완성할 수 있도록 도와주었다. 하지만 작업이 성숙

할수록 학생들은 인상주의 개념들보다 다른 것들을 미학적 우선순위에 올리기 시작했다. 세잔과 고갱도 인상주의 화법에 끌렸지만 결국 다른 여러 이유로 인상주의를 거부하게 된다.

유익한 효과들

세잔은 아버지의 바람대로 엑스-마르세유 대학교에서 잠시 동안 법을 공부했다. 하지만 부유한 은행가였던 세잔의 아버지는 결국에는 세잔이 파리에서 미술을 공부하는 것을 허락했고 재정적인 지원도 해주었다. 세잔은 1861년과 1862~1863년에 잘 알려진 화가들이 수학했던 아카데미 스위스 미술학교에 등록했다. 이 학교는 젊고 열정으로 가득한 학생들에게 많은 이점을 제공했다. 입학시험이나 미리 짜인 교육과정도 없었고, 학비도 모델 섭외 비용만 포함되어 있을 정도로 저렴했다. 하지만 교습이 따로 제공되지 않아 학생들 스스로 서로 가르쳐주고 배워야 했다. 내성적이고 말수가 적었던 세잔에게는 이러한 교육 환경이 잘 맞지 않았고, 동료 학생들과 비교했을 때 타고난 예술적 재능도 없는 것처럼 느껴졌다. 1863년 에콜 데 보자르 입학시험에서 탈락했을 때, 세잔의 이러한 부정적 생각들은 더욱 거세졌다.

당시 세잔의 작품은 색감도 어두웠고, 임파스토 기법을 과도하게 사용했다. 파리에서 수학하며 절망에 잠겨 있던 세잔은 1861년 피사로를 만나게 된다. 그는 스스로의 드로잉이나 페인팅에 대해 대단히 비관적인 생각을 가지고 있었지만, 피사로는 세잔의 엄청난 가능성을 찾아볼 수 있었다. 피사로는 세잔에게 도움이 될 만한 조언과 긍정적인 격려를 해주었고, 세잔도 이를 항상 고맙게 생각했다.

피사로와의 작업

1870년대 세잔은 피사로의 지도 아래 오베르 쉬르 우아즈나 퐁투아즈와 같은 전원 지역에서 작업했다(82쪽 그림). 노련하고 재주가 좋았던 피사로는 짧고 날렵한 붓터치로 인상주의의 색채 적용 기법을 이미 완성한 상태였다. 그러므로 그는 아주 짧은 시간 안에 이전에는 찾아볼 수 없던 밝은 색채와 섬세한 구성 기법을 발전시킬 수 있었다.

인상주의 그룹전 참여

인상주의를 지지했던 세잔은 1874년과 1877년에 열렸던 첫 번째, 그리고 세 번째 그룹전에 참여했다. 1874년에는 네 점만 출품했지만 1877년에는 열여섯 점을 출품하면서 그만큼 깊어진 인상주의에 대한 애정을 드러냈다. 하지만 이후로는 인상주의 전시에 참여하지 않았다. 다만 놀랍게도 그는 꾸준히 살롱전의 문을 두드렸고, 그중 오직 단 한 차례의 전시 기회를 얻을 수 있었다. 이는 아마도 금전적 지원을 해주던 아버지의 통제하에 있었기 때문에 아버지에게 보여줄 수 있는 성공을 해야 한다고 생각했기 때문일 것이다. 또한 여전히 자신감이 부족했던 까닭에 명망 있는 예술기관의 인정을 받고 싶었기 때문일 수도 있다.

세잔, 고유한 스타일의 발전

성격이나 미학적 선호도 때문에 세잔은 피사로의 지도에도 불구하고 날씨의 분위기 효과를 즉흥적인 방식으로 묘사하는 것에는 관심이 없었다. 따라서 1887년 고

폴 세잔

<비베뮈 채석장>, 1895년경, 캔버스에 유채, 65×81cm, 폴크방 미술관, 에센

세잔은 프랑스 북부 지방에 있을 때 인상주의 화법을 모두 마스터했지만 그의 고향 프로방스에서는 굉장한 시각적 질서를 이루는 풍경화를 그렸다. 비베뮈 채석장의 조각적 바위 형태는 햇빛과 그림자로 강렬하게 표현되었다. 이는 기하학적 정확성과 균형 잡힌 구성을 선호했던 세잔의 미적 취향을 잘 보여준다.

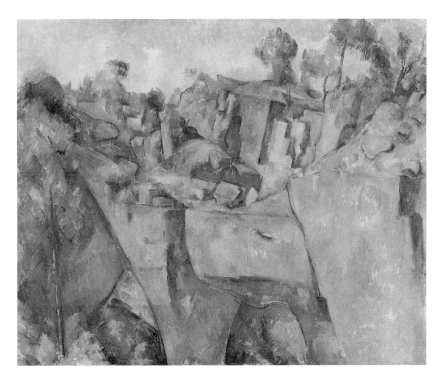

향으로 돌아왔을 때 세잔은 빛의 명료성과 불변성 그리고 햇볕에 말라 단단해진 풍경에 나타나는 근본적인 기하학적 구조에 충격을 받았다. 이러한 특징은 균형과 정확성에 기반을 둔 형식적 아름다움을 표현하는 작품을 제작하고 싶다는 욕구에 불을 지폈다. 고전적인 장면 묘사로 유명한 18세기 프랑스 화가 니콜라 푸생(1594~1665년)을 찬미했던 세잔은 <비베뮈 채석장>(85쪽)에서 보이는 것처럼 프로방스 지방 풍경화를 푸생과 비슷하게 장엄하고 영속적인 방식으로 묘사했다. 하지만 작업할 때 인상주의에서 얻은 양상들을 그대로 간직하고 있기도 했다. 외광 풍경화를 그린다거나, 색채의 면으로 형태를 분석하고, 별개의 구성 요소로 조화로운 이미지를 만들었다. 무엇보다도 세잔은 주관적 느낌과 반응에 기반을 둔 작품을 만들었다. 그리고 그는 이를 '인상' 대신 '작은 감각'이라는 용어로 대신했다.

피사로처럼 작업한 고갱

파리에서 피사로를 만났을 때 고갱은 열정적인 아마추어 화가이자 아트 컬렉터였다. 증권중개인으로 성공적인 커리어를 가지고 있었지만 프랑스의 금융위기로 경력이 단절되면서 그림에 더욱 몰두하기 시작했다. 1879년에 그는 피사로의 비공식적 제자가 되어 인상주의 대가의 지도 아래 외광 회화 기술을 연마했다. 세잔이 그랬듯, 고갱도 뚜렷한 윤곽선을 생략하고 밝은 색채로 작업하는 방식을 배웠다. 또한 보다 섬세한 붓터치를 통해 캔버스에 보다 미묘한 빛의 특징을 담아낼 수 있었다. 피사로와의 초기 교육기간 동안 고갱은 <눈 덮인 정원>(오른쪽)처럼 갓 내린 폭설로 변모한 정원을 보여주는 정교한 겨울 풍경화를 많이 남겼다.

-
고갱은 인상주의 발전에 중요한 역할을 했다.
-

　고갱의 초기 작품에 나타나는 인상주의적 특징을 포착한 피사로는 그에게 1879년 네 번째 인상주의 그룹전에 출품할 것을 권했다. 사실 고갱도 남아 있는 모든 인상주의 그룹전에 회화, 조각, 세라믹 작품을 출품할 계획이었다. 그는 여덟 번의 인상주의 전시 중 다섯 번에 걸쳐 참여했는데 이는 세잔, 르누아르, 시슬레, 쇠라, 시냐크보다도 높은 빈도다. 따라서 인상주의 초기 역사에서 종종 조명을 받지 못했던 고갱은 사실 인상주의 발전에 중요한 역할을 담당했고, 심지어 그룹전 개최에도 큰 도움을 주었던 인물이라고 할 수 있다. 고갱의 인상주의 회화 작품과 그룹전 조직 능력이 주목을 받지 못했던 주요 이유는 피사로에게 배운 거의 대부분의 가르침을 나중에는 모두 거부했기 때문이다.

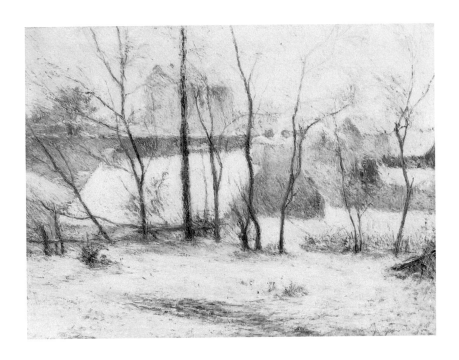

상징주의에 대한 고갱의 생각

고갱은 1875년에서 1887년 사이에 제작한 인상주의 작품보다는 그룹전에 마지막으로 참여한 지 2년밖에 되지 않았을 때 제작한 독특한 상징주의 작품으로 명성을 얻게 된다. 그의 작업 스타일이 바뀌게 된 결정적 계기는 인상주의는 근본적으로 '자연주의'의 한 형태라고 믿기 시작했기 때문이다. 즉 화가의 지적 능력이 필요치 않은 시각적 유사성을 재현하는 양식이라고 생각했던 것이다. 고갱이 믿었던 예술이란 일상적인 주변 환경을 그저 관찰함으로써 완성되는 것이 아니라 화가의 상상에서 직접적으로 유래된 것이어야 했다.

고갱은 인상주의가 지나치게 자연적 현상에만 집중하고, 화가의 생각이나 감정을 서정적으로 해석하는 데는 부족하다고 느꼈다. 인상주의가 자연적 모티브에 주관적으로 반응하는 과정을 강조하기는 했지만 고갱에게 있어 회화는 이보다는 합성된 기억과도 같았다. 그는 브르타뉴에서 지내는 동안 이러한 예술적 철학을 작품에 담아냈다. 그곳에서 고갱은 그 지역의 민속문화에 흠뻑 빠졌고, <설교 뒤의 환상(천사와 씨름하는 야곱)>(88쪽)처럼 강력한 우화적 힘을 화폭에 담았다.

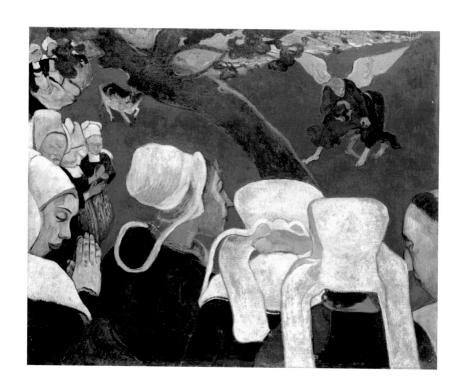

고갱은 인상주의적 미학으로부터 거리를 두기 시작했다.

-

　고갱의 색채는 더 이상 자연주의적인 특색을 띠지 않았고, 짧은 붓터치도 지양했다. 대신 장식적이고, 일본의 목판화 작품에 대한 감탄을 상기시키는 양식화된 형태들로 그의 작품을 정의했다. 이후 작업 기간 동안 고갱은 그토록 연마했던 인상주의적 미학으로부터 거리를 두기 시작했다. 그의 동료인 반 고흐는 많은 컬렉터들과 딜러들이 고갱의 새로운 상징주의적 작품을 반기지 않을 것이라는 점을 예리하게 파악했다. "특정한 사람들은 더 이상 인상주의 작업을 하지 않는 고갱을 비난할 것이다."

고갱의 비판

인상주의자들이 회화 주제의 시각적 '인상'에 전념하기는 했지만 고갱이 시사한 바 처럼 작업 과정에서 생각이나 감정이 제외된다고 주장하지는 않았다. 고갱은 인상 주의자들이 강조했던 관찰과 인식의 과정이 단조로운 자연주의가 아니라는 것을 이해하려고 하지 않았다. 하지만 모든 인상주의의 원칙들은 고갱의 수수께끼 같은 회화의 토대를 형성하는 것과 동일하게 정신에 입각했기 때문에 '지적' 작업이다.

코르몽부터 인상주의까지

1886년 봄, 재능 있는 젊은 예술가들이 페르낭 코르몽(1845~1924년)이 운영하던 스 튜디오에서 함께 수학하며 친분을 쌓게 된다. 후에는 파리에서 공동 전시회를 열 기도 했던 이 화가들 중 오늘날 가장 유명한 인물은 에밀 베르나르(1868~1941년)와 동료들 사이에서는 그냥 빈센트라고 불렸던 빈센트 반 고흐, 앙리 드 툴루즈 로트 레크(1864~1901년)다. 페르낭 코르몽은 오르세 미술관이 소장하고 있는 작품 <카 인>(1880년)처럼 성경과 관련된 장면을 묘사한 대형 작품들로 살롱전에서 큰 성공 을 거두었다. 코르몽의 스튜디오에는 입학시험이 없었고, 학생들은 고전 조각들의 석고 모형을 따라 그리거나 누드모델을 묘사하면서 드로잉 및 페인팅 기술을 발전 시켜나갔다. 코르몽 자신은 다른 스튜디오에서 작업했고 학생들을 가르치는 스튜 디오에는 일주일에 한 번 정도 들러 개인교습을 해주었다. 하지만 여러 이유로 베 르나르, 반 고흐, 툴루즈 로트레크는 코르몽 스튜디오의 수업에 대한 환상이 깨지 면서 좌절하기도 했다.

-

베르나르는 조르주 쇠라나 폴 시냐크의

새로운 색채 이론에 흥미를 갖기 시작했다.

-

베르나르는 1884년, 16세에 미술을 시작하면서 뛰어난 영재로 주목받았다. 코 르몽도 베르나르의 총명함과 타고난 재능에 감탄했고 그를 스타 제자로 여겼다. 하지만 인상주의 그룹전을 관람한 베르나르는 조르주 쇠라나 폴 시냐크의 새로운 색채 이론에 흥미를 갖기 시작했고, 스튜디오에서 이러한 기법을 시도하기도 했는 데 코르몽은 이를 대단히 못마땅해 했다. 완강한 학생과 그를 탐탁지 않아하는 선 생 사이에 긴 논쟁이 오갔다. 혈기 왕성하던 베르나르는 예술적 자유와 자기표현 을 중요하게 생각했다. 시대에 뒤처진다고 믿었던 미술 양식에 제약을 받고 싶지 않았던 베르나르와 자신의 가르침을 따르지 않는 제자가 탐탁지 않았던 코르몽.

결국 베르나르는 코르몽 스튜디오에서 퇴학을 당하게 된다.

-

베르나르가 자신감 넘치는 신동이었다면,

빈센트는 다혈질의 천재였다.

-

1886년 2월 28일 파리에 도착한 빈센트 반 고흐는 아트 딜러였던 친동생 테오 반 고흐와 몽마르트르에서 함께 살았다. 빈센트는 3월 초, 실력 향상을 기대하며 코르몽 스튜디오에 들어갔다. 베르나르가 스튜디오를 떠나기 전부터 반 고흐와 그의 친분은 두터웠고, 반 고흐가 짧은 생을 마감할 때까지 둘의 우정은 지속되었다. 두 사람이 처음 만났을 당시 베르나르는 고작 열여덟, 반 고흐는 서른셋이었던 점을 감안하면 나이차가 컸음에도 불구하고 둘 사이에는 공유할 수 있는 공통점이 많았다. 둘 다 문학과 미술사에 깊은 관심이 있었고, 시각적 예술에 있어 개인적 표현을 중시했다. 또한 반 고흐의 프랑스어 실력이 유창했기 때문에 복잡한 미학적 그리고 지적 주제에 대해 수준 높은 토론을 할 수 있었다. 반 고흐는 자신보다 훨씬 어린 베르나르의 아이디어와 그가 만들어내는 대단히 독창적인 작품에 감명을 받았다. 본질적으로 들여다봤을 때 베르나르가 자신감 넘치는 신동이었다면, 빈센트는 다혈질의 천재였다. 이러한 특징이 서로를 존경하고 아꼈던 이들 관계에 주요 포인트로 작용했다.

답답한 환경과 과도한 아카데미적 교육 방침 때문에 반 고흐는 코르몽 스튜디오를 3개월 만에 관두게 된다. 그는 드로잉이나 페인팅에 직관적으로 접근하는 방식을 선호했고, 스튜디오 같은 교육기관 안에서는 예술가로서의 미래를 찾을 수 없다고 판단했다. 이렇게 반 고흐는 자신의 스튜디오와 야외에서 작업하기로 한다. 코르몽 스튜디오를 떠난 뒤 반 고흐는 "나 스스로에 더 집중할 수 있게 되었다."고 말하며 해방감을 느끼기는 했지만 그곳에서 여러 좋은 동료들을 만났고, 베르나르나 툴루즈 로트레크와 같은 몇몇 화가들은 인상주의 기법을 실험해보기도 했다.

쁘띠 불르바르의 화가들

베르나르, 툴루즈 로트레크, 반 고흐가 모두 코르몽 스튜디오를 떠났을 때, 이들은 몽마르트르에 있는 여러 카페에서 정기적으로 만남을 가졌다. 1886년 5월과 6월 사이에는 여덟 번째이자 마지막 인상주의 그룹전이 열렸고, 인상주의 작품이 전시된 다른 여러 대형 그룹전도 파리 전역에서 개최되었다. 결과적으로 한때 코르몽의 제자였던 베르나르, 툴루즈 로트레크, 반 고흐는 인상주의 회화의 독특한 특징

들을 배울 수 있는 이상적인 기회를 가지고 있었던 셈이다.

반 고흐는 파리로 오기 전 앤트워프 미술학교에서 만난 영국 화가 호레이스 만
리벤스(1862~1936년)에게 보내는 편지에 인상주의에 대한 감탄을 표현하기도 했
다. "앤트워프에 있을 때는 인상주의가 무엇인지조차 몰랐지. 지금은 인상주의 작
품을 직접 보기도 했고, 내가 그 클럽에 속해 있는 것은 아니지만 드가의 누드화나
클로드 모네의 풍경화 등 인상주의 작품에 반하게 되었어."

여기에서 반 고흐가 언급한 '클럽'이란 새로운 양식을 개척했던 저명한 인상주의
화가 집단을 의미한다. 그는 파리의 오페라 광장 주변 고급 갤러리에서 전시했던
화가들을 '그랑 불르바르의 인상주의자들'이라고 지칭했다. 코르몽 스튜디오를 다
녔던 그의 동료들과도 신진 예술가 그룹을 형성할 수 있으리라 예상한 반 고흐는
이 집단을 '쁘띠 불르바르의 화가들'이라고 명명했다. 이 모순적인 명칭은 트렌디
한 곳은 아니었지만 신진 작가들의 스튜디오가 위치했던 몽마르트르의 끌리시 가
와 관련이 있다.

1887년 말, 반 고흐는 43 끌리시 애비뉴에 위치했던 서민 카페 그랑 부이옹-레스
토랑 뒤 샬레에서 그가 만든 '클럽'의 그룹전을 개최했다. 베르나르와 툴루즈 로트

레크, 반 고흐 자신의 작품과 함께 코르몽 스튜디오에서 같이 수학한 루이 앙케탱(1861~1932년)과 아놀드 코닝(1860~1945년)의 작품도 전시되었다. 카페의 소유주는 전시된 작품을 보고 충격을 받기도 했지만 베르나르와 앙케탱은 그곳에서 첫 작품을 판매하기도 했다. 이 전시 이후 베르나르, 반 고흐, 툴루즈 로트레크는 오늘날 유명한 그들만의 고유한 스타일을 개발하기 전 자유롭게 인상주의 기법을 시도했다.

-

모든 것을 시도하는 탐구자

-

베르나르의 성격을 궁금해 했던 여동생에게 반 고흐는 청년다운 베르나르의 열정을 강조했다. 그는 여동생 윌에게 베르나르가 매우 다양한 주제를 여러 스타일로 그리지만, 항상 초반에 생각한 비전을 잃지 않는다고 말했다. 고흐의 말을 빌리면 베르나르는 '모든 것을 시도하는 탐구자'였던 것이다. 베르나르는 다방면에 능하면서 대단히 독창적인 예술가였다. 1888년에 이르러 그의 작품은 형태의 윤곽에 지속적인 관심을 보이면서 보다 양식화되었다. 정원 장면을 묘사한 <나무 사이의 집, 퐁타방>(91쪽)에서 베르나르는 인상주의자들의 붓터치와 일본 판화에서 보이는 나뭇가지 묘사를 합성해 표현했다.

-

평평하고 서로 맞물린 형태의 밝은 색들이
그의 강한 개성을 담아낸 대범한 이미지를 연출하는 데 사용되었다.

-

베르나르의 1890년 작품 자화상(오른쪽)은 다양한 붓터치와 보색 계열이 어룽거리는 인상주의 기법에서 완전히 벗어난 모습을 보여준다. 초기 풍경화의 섬세함은 사라졌고, 대신 평평하고 서로 맞물린 형태의 밝은 색들이 그의 강한 개성을 담아낸 대범한 이미지를 연출하는 데 사용되었다. 이 같은 베르나르의 작품들이 '대담한 색채를 통한 매력'을 가지고 있다는 점이 반 고흐에게 각인되었다. 앙케탱과 함께 베르나르는 클루아조니슴(Cloisonnism, '구분'을 뜻하는 프랑스어 '클루아종'에서 파생된 용어로 표현하고자 하는 대상의 형태를 단순화하고 강한 청색이나 검은색의 윤곽선을 특징으로 한다-옮긴이)으로 불리는 미술 양식을 개척했다. 이 양식은 일본 목판화나 칠보 에나멜과 같이 강렬하고 장식적인 색채가 윤곽선을 이루기 때문에 3차원 효과를 창출할 필요가 없었다. 고갱과 반 고흐 모두 작품에 그래픽적 요소를 강조하면서 클루아조니즘 양식을 실험했다.

에밀 베르나르

<자화상>, 1890년, 캔버스에 유채, 53×45cm, 브레스트 미술관, 브레스트

인상주의자들의 스케치 같은 화법에서 벗어난 베르나르의 날카로운 자화상은 단순화된 형태의 패턴으로 구성되어 있다. 또한 이렇게 불안감을 조성하는 화가의 측면 시선은 인상주의 자화상에서는 쉽게 찾아볼 수 없었던 특징이다.

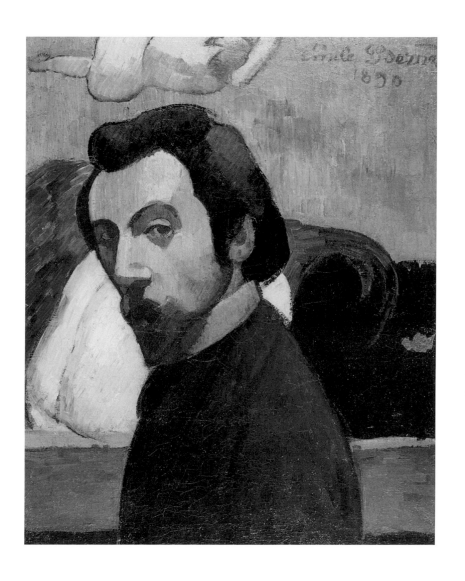

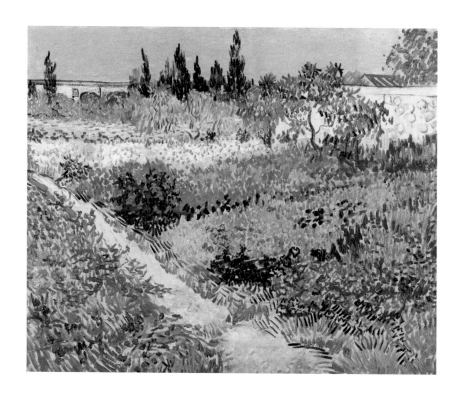

반 고흐는 인상주의자들의 색채 사용에 자극을 받은 쁘띠 불르바르의 동료 화가들이 작품에서 보다 정교한 색채의 조화를 이룰 수 있게 되리라고 예상했다. 그는 인상주의자들이 이미 마네보다 강렬한 색채를 사용한 것을 잘 알고 있었다. 때문에 이제는 젊은 예술가들이 이보다 더 대담한 색채를 수용할 차례였다. 반 고흐 자신도 '전례 없던 새로운 색채 전문가'로 색채화가의 새로운 표본이 되고자 했다. 그의 놀라운 색채 사용은 파리에서의 작업뿐 아니라 프로방스에서 제작된 작품에서도 분명하게 드러난다.

파리에서 지내는 2년 동안 반 고흐는 인상주의자들의 느슨한 붓터치와 네덜란드에서 사용하던 것보다 훨씬 밝은 색채와 톤을 실험했다. 또한 그가 거주하던 몽마르트르의 다채로운 도시 풍경이나, 아니에르의 교외 지역 외광 풍경화를 많이 그렸다. 아르망 기요맹의 파리 스튜디오를 방문할 때마다 숙련된 인상주의자의 작업 방식을 보며 귀중한 통찰력을 얻기도 했다.

1888년 2월 19일 파리에서 아를로 거처를 옮겼을 때도 반 고흐는 간결하고 중첩되는 보색의 붓터치를 활용한 인상주의 화법을 여전히 고수했다. 그러나 그는 얼마 지나지 않아 데생과 특유의 화법을 결합하기 시작했다. <아를의 정원>(위)을 보면 유화 페인팅과 드로잉을 통합해 보다 강력한 시각적 효과를 자아내는 데 관

빈센트 반 고흐

<아를의 정원>, 1888년, 캔버스에 유채, 73×92cm, 헤이그 시립미술관, 헤이그

반 고흐는 한가한 농가 정원에서 발견한 선명한 색채에 사로잡혔다. 진정한 인상주의 양식대로 야외에서 작업한 그는 보색을 사용해 프로방스의 빛과 더위를 표현했다.

심을 갖게 된 반 고흐의 새로운 미술적 시도가 잘 드러난다("진정한 그림이란 색채로 만드는 것이다."). '놀라운 빛깔'을 자랑하는 꽃들과 함께 반 고흐의 농가 정원 묘사는 그만의 독특한 붓놀림과 강렬한 양식을 잘 보여주는 대표적인 작품이다. 즉 인상주의에서 많은 것을 배운 반 고흐는 그만의 미학적 욕구를 충족시킬 수 있는 새로운 양식을 만들어냈다.

프로방스에서 지내는 동안 외광 풍경화에 전념했지만 때로는 베르나르나 고갱 같은 동료들을 따라 단순히 기억에서 우러나오는 상상력을 기반으로 한 작품을 제작하기도 했다. 그의 유명한 작품 중 하나인 <별이 빛나는 밤>(아래)도 현장에서 자연의 공간을 그리던 보통의 작업과는 다른 방식의 결과물이었다['주제로부터'(sur le motif, 머릿속의 콘셉트가 아니라 실제의 대상이나 주제로 그리는 것-옮긴이)라는 정신에 입각한 작품]. 격동하는 밤하늘에 거의 가려진 미스터리한 마을의 이미지를 담은 이 작품은 과장된 형태와 눈부신 색채, 소용돌이치는 선들로 구성되어 있다. 분명히 상징적이기는 하지만 작품의 의미가 모호해지면서 눈을 뗄 수 없는 강렬함을 선사한다. 아마도 혼자이면서도 역설적으로 우주의 한 부분이라는 것을 느꼈던 반 고흐의 신비한 감정의 산물일 것이다. "그래서 나는 별을 화폭에 담기 위해 밤에 밖으로 나간다. 그리고 언제나 이런 그림을 꿈꾼다."

빈센트 반 고흐

<별이 빛나는 밤>, 1889년, 캔버스에 유채, 73.7× 92.1cm, 뉴욕 현대미술관, 뉴욕

하늘의 에너지로 고동치는 이 작품에서 거대한 별들이 밤하늘을 에워싸고 있다.

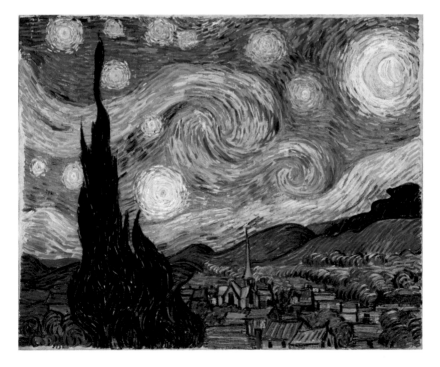

앙리 드 툴루즈 로트레크

<아침을 먹고 있는 화가의 어머니, 아델 드 툴루즈 로트레크 백작부인>, 1881~ 1883년, 캔버스에 유채, 94 ×81cm, 툴루즈 로트레크 미술관, 알비

이 작품은 전형적인 초상화의 성격에서 벗어나 친밀한 분위기를 보여준다.

앙리 드 툴루즈 로트레크

<라미 카페에서>, 1891년, 패널에 부착한 판지에 유채, 53×67.9cm, 보스턴 미술관, 보스턴

인상주의 화가들의 카페 장면에서 영감을 받기는 했지만 툴루즈 로트레크는 드로잉과 회화적 방식을 결합해 서민의 술집을 묘사했다. 이러한 이미지들은 우울하고 절망적인 분위기를 자아낸다.

반 고흐의 동료이자 쁘띠 불르바르의 화가들 중 한 명인 툴루즈 로트레크도 인상주의 기법을 비슷한 방식으로 수용했다. 1887년까지 그의 초상화는 단조로운 물감의 세심한 터치와 연하게 새어나오는 빛의 효과를 나타내기 위해 가볍게 문지른 표면으로 구성되어 있었다. 1881~1883년까지 작업한 그의 어머니 초상화(왼쪽)처럼 다른 초상화에서도 윤곽선을 지양했고, 르누아르의 작품을 연상시키는 애정 어린 분위기를 연출했다.

-

흐르는 듯한 선들과 강렬한 색채는 회화 특유의 방식보다는
그래픽적인 방식으로 융합되었다.

-

그러나 툴루즈 로트레크는 오늘날 유명한 그래픽 양식을 1888년부터 발전시켰다. 몽마르트르 카페 콘서트나 댄스홀, 사창가의 냉혹한 현실이 툴루즈 로트레크 작품의 새로운 관심사가 되었다. 반 고흐가 프로방스에서 제작한 작품들과 비슷하게 <라미 카페에서>(위 그림)처럼 흐르는 듯한 선들과 강렬한 색채는 회화 특유의

방식보다는 그래픽적인 방식으로 융합되었다. 도시의 수많은 유흥 장소를 위해 그가 디자인했던 포스터처럼 색채와 톤의 수가 제한되어 있다. 하지만 툴루즈 로트레크는 인상주의자들이 강조했던 표현력 있는 작품을 제작하기 위해 철저하게 풍경을 관찰했던 방식을 고수했다. 그리고 반 고흐가 예측했던 대로 툴루즈 로트레크는 인상주의자들에게 영향을 받은 신진 화가들 중 자기만의 방식으로 독창적인 색채를 구축한 화가였다.

체계적 인상주의

1884년 조르주 쇠라와 폴 시냐크가 만났을 때, 이 젊은 화가들은 그룹전에서 보았던 인상주의 회화에 이미 흥미를 가지고 있었다. 인상주의 화법을 시도했던 두 화가는 두드러지는 햇빛을 묘사한 새롭고 다채로운 작품(왼쪽과 위 그림)을 제작할 수 있었다. 그러나 쇠라와 시냐크 모두 결국에는 파리에서 활발했던 인상주의에 환멸을 느끼게 된다. 이들은 즉흥적인 붓터치가 종종 구성적인 명료성을 해칠 수 있다고 믿었다. 색채나 질감에 있어 신중한 사고의 과정이나 정확성보다 임의적인 자연의 효과가 더 강조되는 것 같았기 때문이다. 쇠라와 시냐크의 눈에는 일부 인상주의 화가들이 주제와 상관없이 제멋대로의 임의적인 방식으로 작업하는 것처럼 보였다.

두 젊은 화가는 많은 토론과 실험 끝에 색상 스펙트럼을 정확하게 분할해 사용한 화법을 활용해 인상주의의 새로운 변종인 '분할주의'를 창안했다. 그러나 곧 이 양식은 유화 물감 '점'을 찍어 표현하는 기법으로 인해 '점묘법'으로 더 알려지게 된다.

정통 인상주의자들처럼 쇠라와 시냐크도 빛의 뉘앙스를 표현하는 것에 심취했지만 이러한 효과를 연출할 수 있는 보다 체계적인 방식을 찾는 데 집중했다. 점이나 조각 모자이크를 고안한 둘은 빛과 그림자의 상호작용을 표현하고자 했다. 동시대의 색채에 관한 과학적 이론에 영향을 받은 두 화가는 보색 계열의 조합(빨강과 초록, 파랑과 주황, 보라와 노랑)을 활용했다. 이러한 색의 병렬로 쇠라와 시냐크는 선명한 빛의 효과를 재현할 수 있음을 증명하고 싶었다. 쇠라는 1887년 작 누드화(오른쪽)에서 점묘법으로 전경과 배경이 융합된 매끄러운 이미지를 만들어냈다. 고요한 바다 경치를 묘사한 시냐크의 1891년 작품(아래)은 깔끔하게 정돈되고 통제되었을 뿐만 아니라 대기의 분위기를 머금고 있는 이미지를 만들어냈다.

피사로와 모리조는 쇠라와 시냐크를 1886년 마지막 인상주의 그룹전에 초대했는데, 이는 인상주의 그룹 내 화가들 사이에 마찰을 일으키는 계기가 되었다. 기성 인상주의자들 다수가 그렇게 체계적이고 정돈된 '과학적' 방식의 회화와의 연관성

조르주 쇠라

<등을 보인 포즈>, 1887년, 캔버스에 유채, 24.3×15.3cm, 오르세 미술관, 파리

색깔 있는 점들로 구성된 이 작품은 관람객 앞에서 떨리고 진동하는 것처럼 보인다.

폴 시냐크

<석양, 정어리 낚시, 아다지오>, 1891년, 캔버스에 유채, 65×81cm, 뉴욕 현대미술관, 뉴욕

신비로운 고요함이 바다 경치를 묘사한 시냐크의 작품에 스며 있다.

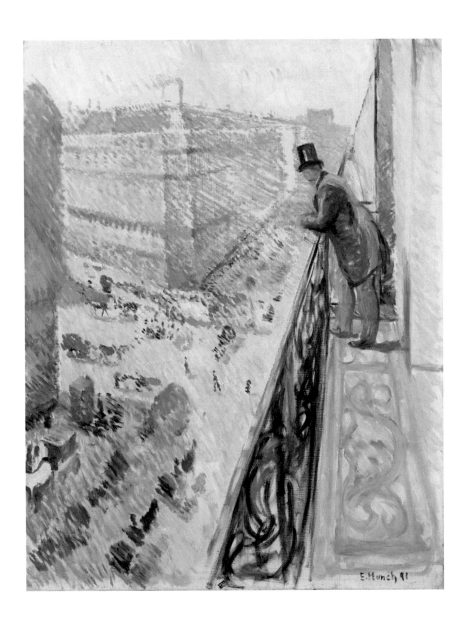

을 기피했기 때문이다. 하지만 언제나처럼 예리했던 반 고흐는 후에 점묘법 작품들의 높은 수준을 감지했다. "점묘법으로 작업하는 시냐크와 다른 화가들은 매우 아름다운 작품을 만든다."

인상주의에서 표현주의로

<절규>(1893년)라는 작품으로 유명한 노르웨이 출신의 표현주의 화가 에드바르트 뭉크가 초기 작업에서 인상주의를 실험했다는 사실은 잘 알려져 있지 않다. 사실 뭉크야말로 어리고 경력이 부족한 화가들이 최종적인 예술적 목표와는 상관없이 일단 인상주의를 일종의 훈련으로 여기고 실험해보아야 한다고 했던 반 고흐의 생각을 대변하는 좋은 예라고 할 수 있다. 반 고흐는 이렇게 함으로써 엄격한 교육 방식에서 벗어나 드로잉이나 색채, 질감, 구성의 원칙들을 찬찬히 살펴볼 수 있다고 믿었다.

대단한 재능을 타고난 신진 화가였던 뭉크는 세 번에 걸쳐 해외에서 생활하고 일할 수 있는 국가 유학 장학금을 받았다. 이를 통해 1885년에서 1895년 사이 파리에서 여러 차례 공부하고 작품을 제작하며 주요 갤러리에서 접한 다양한 양식을 받아들였다. 1891년에는 라파예트 가에 살았는데, 그곳에서 뭉크는 발코니에서 조망한 바쁜 도시 풍경을 담은 작품을 제작하기도 했다. 비슷한 장소를 묘사한 모네와 피사로의 작품에 감탄한 뭉크는 정력적으로 색채를 활용해 그만의 인상주의 작품(왼쪽)을 만들었다. 하지만 이와는 대조적으로 오슬로의 한 거리 풍경을 담은 뭉크의 원숙한 작품(104~105쪽)은 오늘날 유명한 뭉크 특유의 위협적인 이미지와 심리적 긴장감으로 가득 차 있다. 따라서 반 고흐의 지침대로 뭉크는 마치 '학교 교육처럼 인상주의를 거쳐' 강력한 표현력을 가진 화가로 성장했다.

주요 정보

피사로는 세잔과 고갱에게 잠재력 있는 인상주의 화법을 소개했다.

인상주의는 신진 작가들로 하여금 색채의 조화를 실험해볼 수 있게 하는 자극제가 되었다.

형태와 빛을 표현하기 위해 짧은 붓터치로 신속하게 작업하는 방식을 강조했다.

결국에는 그들만의 스타일을 발전시켰지만 젊은 화가들의 작품에는 인상주의 기법의 흔적이 남아 있었다.

인상주의는 예술가들이 각자의 방향으로 성장하는 데 중요한 촉매제 역할을 했다.

미국과 호주의 인상주의

1880년~1917년

색상과 빛이 매우 우수하고 마감이 풍부하다.

존 피터 러셀, 1888년

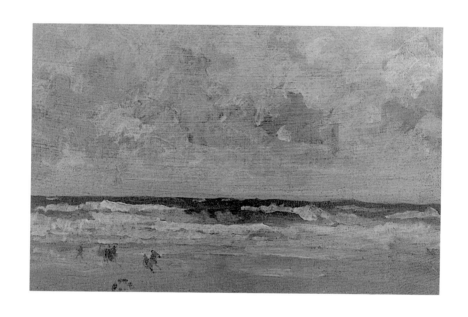

제임스 애벗 맥닐 휘슬러

<바이올렛과 실버: 대해>,
1884년경, 목판에 유채,
13.8×23.5cm, 프리어 갤러
리, 스미소니언 협회, 워싱
턴 D.C.

휘슬러는 자신의 풍경화가
시적인 분위기를 자아내는
조화로운 색채를 표현한다
고 생각했다. 그는 물감을 재
빠르게 올리는 방식으로 하
늘, 바다, 해안의 서정적인
인상을 만들어냈다. 또한 부
서지는 파도를 표현하기 위
해 임파스토 기법을 미세하
게 적용했다.

1880년대 최고의 스튜디오에서 미술을 공부하고 싶고 경제적으로도 여유로운 미국이나 호주의 예술가들 사이에서 파리는 거부할 수 없는 곳이 되었다. 세계적인 예술의 중심지 파리의 활기 넘치는 모습을 담은 출판물들은 자국에서 받는 만족스럽지 못한 교육에서 벗어나 파리로 떠나고자 하는 이들의 욕망을 부추겼다. 부유한 가정에서 태어나고 부모의 경제적 지원을 받고 있다 해도, 대부분은 학비가 저렴한 아틀리에를 선호했다. 보통 여러 사람이 함께 거주하는 비좁은 아파트에 동료 화가 지망생들과 같이 지내면서 이들은 몽마르트르 같은 지역의 보헤미안스러운 분위기를 즐겼다.

저명한 프랑스 예술가들은 명망 있고 학비도 비싼 아틀리에를 설립했는데, 미국과 호주 출신 주요 신진 화가들은 프랑스 최고의 미술학교인 에콜 데 보자르 입학을 꿈꾸며 이러한 아틀리에에서 교육받았다. 지원자들의 순위를 결정짓는 철저한 입학시험에도 불구하고, 미국과 호주의 신진 화가 다수가 입학허가를 받고 전문적인 아카데미 훈련을 받았다. 이렇게 해외에서 건너온 화가들이 마침내 엄격한 심사 제도를 통과하고, 커다란 업적이라고 할 수 있는 연례 살롱전에 작품을 전시할 수 있는 기회를 얻었다.

-

"이곳에 있는 미국인들은 모두

인상주의를 격렬하게 반대한다."

-

비록 젊은 미술 학도 중 일부는 파리에 도착하기 전 인상주의 화가들에 대한 긍정적인 평가를 접하기는 했지만 아틀리에 강사들은 인상주의 화법에 매우 비판적이었다. 또한 처음 인상주의 작품의 밝은 색채를 경험했을 때 이 신진 화가들의 반응도 시큰둥했다. 1888년 브르타뉴의 예술인 마을이었던 퐁타방에서 작업할 때 아카데미 교육을 받은 미국 화가들을 만난 고갱은 인상주의에 부정적인 그들의 반응을 보고 반 고흐에게 실망감을 표출하기도 했다. "이곳에 있는 미국인들은 모두 인상주의를 격렬하게 반대한다." 반 고흐가 인상주의 작품을 처음 접했을 때처럼, 충분한 지식이 없었던 이 젊은 화가들 또한 스케치 같고 미완성적인 표면 처리를 보여주는 급진적인 미술 양식을 처음에는 이해하기 어려웠던 것이다. 일부는 미국으로 돌아가고 나서야 회화에 있어 인상주의의 잠재력을 재평가해야 하는 필요성을 느꼈고, 정식 교육의 많은 제약으로부터 벗어나 아방가르드적 방식으로 인상주의를 실험하기 시작했다.

파리의 매력

제임스 애벗 맥닐 휘슬러(1834~1903년)는 처음으로 파리의 예술적 분위기에 심취한 젊은 미국인들 중 한 명이었다. 미국 매사추세츠 주 로웰에서 태어난 휘슬러는 유년기를 러시아의 상트페테르부르크에서 보냈다. 토목기사였던 아버지는 그곳에서 모스크바 철도 건설 자문위원으로 일했다. 이 시기 동안 휘슬러는 드로잉 수업을 들으며 뛰어난 재능을 보여주기도 했다. 하지만 콜레라로 아버지를 일찍 여의고 미국으로 다시 돌아가게 된다. 이즈음 휘슬러는 제도사로서 능숙한 드로잉 실력을 보였고 동판화를 배우기도 했는데, 이후 동판화 작업으로 유명해진다. 1855년 휘슬러는 21세의 나이로 파리에서 순수미술을 배우기 시작했고, 이후 미국으로 돌아가지 않았다. 그가 파리에 정착하기 쉬웠던 이유 중 하나는 러시아에서 어린 시절을 보내면서 유창한 프랑스어 실력을 갖출 수 있었기 때문이다. 당시 러시아에서는 전문적인 교육을 받을 때나 상류층의 언어로 프랑스어가 널리 사용되고 있었다.

-

**수면이나 해안의 빛을 우아하게 표현한 휘슬러의 녹턴 시리즈에는
인상주의 정신이 깃들어 있었다.**

-

파리에서 만난 뛰어난 화가들 중 휘슬러는 특히 마네의 인체 연구나 쿠르베의 분위기 있는 바다 풍경에 매료되었고, 이러한 영향은 해안가를 묘사한 그의 작품에도 드러나 있다. 하지만 무엇보다 인상주의 정신이 잘 깃들어 있는 작품은 수면이나 해안의 빛을 우아하게 표현한 휘슬러의 녹턴 시리즈다(108쪽). 모네는 휘슬러의 연상적인 녹턴 시리즈에 감명을 받았고, 모네의 <센 강의 아침> 시리즈에도 영향을 미친 것으로 보인다. 휘슬러 특유의 회화 스타일은 후에 호주 인상주의자들로 알려지는 해외의 미술 학도들에게 지대한 영향을 끼쳤다. 이들은 무엇보다 최고의 균형과 아름다움을 단순한 방법으로 표현해내는 휘슬러의 능력에 감탄했다.

서로에 대한 존경

존 싱거 서전트(1856~1925년)는 프랑스 인상주의 운동의 비주류권에서 활동한 재능 있는 예술가들 중 한 명이었다. 그는 이탈리아 플로렌스의 부유한 미국인 부모 사이에서 태어났다. 서전트의 부모님은 지극히 총명했던 아들을 홈스쿨링으로 교육했고, 서전트는 여러 언어를 할 줄 아는 성인으로 성장했다. 유럽 지역을 광범위하게 여행한 끝에 1874년 서전트의 가족은 파리에 정착했고, 그곳에서 서전트는

카롤루스 뒤랑(1837~1917년)으로 알려진 초상화가에게 처음 교육을 받고 나중에는 조교도 하게 된다. 프랑스어 실력이 뛰어났기 때문에 파리의 생활에 쉽게 젖어들 수 있었다. 서전트는 1876년 인상주의가 부상할 즈음 모네를 만나 친분을 쌓은 것으로 보인다. 다른 인상주의 화가들과 달리 그는 에콜 데 보자르에서 예술적 기예를 완성했으며 1875년에 모든 교육과정을 성공적으로 마치고 정기적으로 살롱전에 작품을 전시했다. 하지만 서전트는 매우 다양한 스타일로 작업할 수 있는 다재다능한 예술가였다. 그는 인상주의에도 흥미를 느꼈고 1880년대에는 모네와 두터운 친분을 형성하고 있었다. 서전트가 단지 예술적 영감을 얻고자 모네의 지베르니 집을 방문했던 수많은 미국 화가들 중 한 명이었을지는 모르지만 모네가 작업하는 모습을 그린 유일한 사람이었다(77쪽).

서전트는 파리와 런던의 유명한 지성인을 그리는 그 시대의 가장 성공한 초상화가가 되었지만 인상주의 방식대로 야외에서 작업하는 것을 즐기기도 했다. 인상주의 기법을 활용한 대표적 예는 그의 동료인 프랑스 화가 폴 세자르 엘뢰(1859~1927년)를 그린 초상화로 강가 풍경을 묘사한 작품이다(위 그림). 이 작품은 흔하지 않

은 구성을 보이는데, 수평선이 없고 압축된 공간감이 특징이다. 엘뢰와 그의 부인은 조용한 강가 나무 그늘에 둘러싸여 있는 모습이다. 서전트는 그림 속 보트, 엘뢰의 캔버스 모서리, 팔레트에서 보이는 대각선의 상호작용을 이용해 화면의 구조를 잡았다. 숙련된 붓터치로 강가의 잔디를 묘사했는데, 여기에서 인상주의의 영향이 여실히 드러난다.

서전트와 모네 모두 서로의 그림을 높이 평가했다. 모네는 서전트의 회화적 기술과 다재다능함에, 서전트는 모네의 전문적인 기교에 감탄했다. 이들은 주기적으로 서신을 주고받고 때로는 서로를 방문하면서 우정을 쌓아갔다. 유행을 선도하는 세련된 초상화로 유명했던 서전트는 프랑스의 가장 유명한 인상주의 화가 모네와 친분을 쌓으면서 인상주의에 대한 중요한 통찰력을 얻을 수 있었다.

파리의 미국인

메리 커샛(1844~1926년)은 파리에서 인상주의에 전념하고, 작품 측면에서도 좋은 평가를 받은 첫 미국 화가였다. 현재는 피츠버그와 필라델피아의 일부가 된 앨러게니 시티의 대단한 부호 가정에서 태어난 커샛은 펜실베이니아 미술 아카데미에서 예술가로서의 가능성을 키웠다. 부유한 집의 상속녀이자 완강한 성품을 지닌 커샛은 파리에서 역사화의 선두주자였던 장 레옹 제롬(1824~1904년)에게 교육을 받고 싶다고 부모님을 설득했다. 제롬의 스튜디오에서 수학한 그녀는 1868년 살롱전에 한 작품을 전시할 정도로 실력을 키워나갔다. 하지만 1870년 프로이센-프랑스 전쟁이 발발하면서 3년 반 동안의 파리 생활을 접고 미국으로 돌아와야 했다.

-

드가와의 만남으로 커샛의 작품 스타일은

새로운 전환점을 맞게 된다.

-

그러나 1871년 유럽으로 다시 돌아간 그녀는 유럽 전역을 돌아다니며 여러 미술관에서 디에고 벨라스케스(1599~1660년), 페테르 파울 루벤스(1577~1640년), 프란스 할스(1582/3~1666년)와 같은 거장들의 작품을 공부하고 모방했다. 우아하게 흐르는 듯한 붓터치로 유명한 이 예술가들은 커샛이 파리에서 제작한 후기 작품에 주요한 영향을 끼쳤다. 1874년 6월, 그녀는 파리에 다시 정착했고, 살롱전에도 꾸준히 작품을 전시할 수 있었다. 하지만 드가와의 만남으로 커샛의 작품 스타일은 새로운 전환점을 맞게 된다. 드가와 커샛 모두 동시대적 배경에 놓여 있는 인물 구성에 흥미를 느꼈기 때문에 친밀한 예술적 유대감을 형성할 수 있었다. 트렌디하고 거리

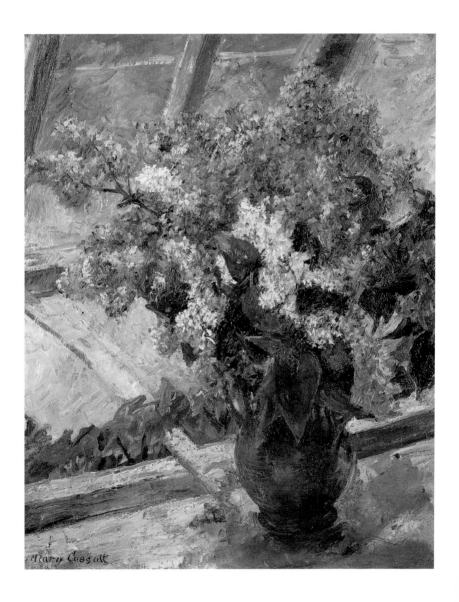

낌 없는 기교에 감탄한 드가는 후에 프랑스 인상주의자들로 알려지는 독립예술가
그룹에 커샛을 초청했다. 커샛은 이러한 대접을 받은 유일한 미국 화가였다. 드가
의 초청에 응했다는 것은 커샛이 아카데미 화풍과 거리를 두면서 새로운 아방가르
드적 양식을 수용하고자 했음을 보여준다. 새로운 동료들에게 영감을 받은 그녀는
인상주의적 접근 방식, 특히 예리한 색채 구성과 생생한 빛의 효과가 갖는 가능성
을 탐구했다.

커샛도 르누아르처럼 어린 여성을 모델로, 햇빛이 비치는 방이나 식물이 가득한
정원을 배경으로 한 화면을 화폭에 담았다. 그중에서도 감상적이지 않은 직설적
인 방식으로 어머니와 자녀를 묘사하는 그림에 두각을 나타냈다(113쪽). 프랑스 인
상주의자들과 함께 전시한 유일한 미국인이었던 커샛은 1879년부터 1886년 사이
총 네 번에 걸쳐 인상주의 그룹전에 참여했다. 오늘날에는 친밀한 분위기의 인물
화로 유명하지만 커샛은 독특한 정물화를 남기기도 했다. 라일락 꽃병을 담은 그
림(왼쪽)이 특히 독창적이다. 그녀와 드가는 판화 제작에도 열정을 보였는데, 커샛
은 뛰어난 기교와 미적 가치를 지닌 동판화 작품들도 제작했다.

-

커샛은 프랑스 인상주의의 문화대사였다.

-

유럽 명화에 대한 폭넓은 지식과 인상주의에 대한 전문성 때문에 부유한 미국
지인들이나 컬렉터들은 좋은 작품을 구매하기 위해 항상 커샛에게 조언을 구했다.
그녀의 박식하고 설득력 있는 설명 덕분에 인상주의 동료 화가들의 급진적인 작품
이 미국의 개인 컬렉터나 기관의 소장품으로 판매될 수 있었다. 커샛은 그녀가 직
접 전문가로 활동하고 있는 새로운 미술 회화 분야의 매개자가 되어 있었다.

이러한 프랑스 인상주의의 문화대사라는 중요한 역할에도 불구하고 커샛은 '미
국 인상주의 화가'로서는 수년간 저평가되었다. 성인기를 대부분 파리에서 보냈기
때문에 미국 예술계에서는 그녀의 작품이 간과되는 경향이 있었다. 최근까지도 미
술사 관련 출판물에서 커샛의 뛰어난 재능은 조명받지 못했고, 극단적으로 '드가의
제자' 정도로만 알려져 있었다. 하지만 오늘날 미국에서 커샛은 인상주의의 개척자
로 존경받고 있으며 프랑스와 미국의 미술을 연결해준 매개자로 인정받고 있다.

지베르니의 매력

모네는 1883년 5월 초 지베르니의 한 농가를 빌려 이사를 간다. 마을은 파리에서 북서쪽으로 65km 정도 떨어진 엡트 강의 합류 지점인 센 강 동쪽 둑 언덕에 자리 잡고 있었다. 큰 부지와 인접한 과수원은 첫 번째 결혼으로 얻은 아들 둘과 일곱 명의 의붓자식 그리고 두 번째 부인인 알리스 오세데 모네(1844~1911년) 이렇게 대가족이 지내기에 충분한 공간을 제공했다. 모네에게는 즐겨 그렸던 나무가 우거진 시골 지역과 굽이치는 강이 새 보금자리와 가까운 것이 큰 매력 중 하나였다. 그가 지베르니를 거주지로 결정했다는 것은 본질적으로 도시 생활에서 벗어나고자 했음을 뜻한다. 이후에도 꾸준히 도시 풍경을 그리기는 했지만 모네는 근본적으로 풍경화가였다. "나는 정말이지 도시에 있는 것을 좋아하지 않아."

-

지베르니의 호텔은 외국에서 온 화가들의

예술 활동 중심지가 되었다.

-

1888년 5월 모네와 오세데 가족이 지베르니에서 지낸 지 5년밖에 되지 않았을 때, 두 젊은 미국 화가가 그곳에 오랫동안 정착했다. 이들은 시어도어 로빈슨 (1852~1896년)과 시어도어 얼 버틀러(1861~1936년)였다. 두 명 모두 파리에서 공부했고, 살롱전에서도 성공적으로 전시를 열었던 화가였다. 그럼에도 불구하고 두 화가는 조용한 시골 환경에서 인상주의 화법을 실험해보는 데 흥미를 느꼈다. 이들은 1887년 6월에 문을 연 바우디 호텔(현재는 식당으로 운영되고 있다)에 방을 빌려 지냈다. 외국에서 온 많은 화가들이 점점 지베르니에 모이기 시작했고, 이 호텔과 식당이 예술 활동의 중심지가 되었다. 마침내 이 지역은 예술가 마을이 되었고 아홉 명의 미국 출신 화가가 비교적 짧은 기간 동안 바우디 호텔에서 지냈다.

지베르니에 정착해 있는 동안 시어도어 로빈슨은 인상주의의 잠재력을 깊숙이 탐구하기 시작했다. 당연하게도 이러한 예술 활동의 촉매 역할을 해준 것은 후에 친한 동료가 되는 모네와의 만남이었다. 로빈슨은 다정했던 새 멘토 모네에게 귀중한 조언을 얻었고, 진행 중이던 작업도 살펴보고 의견을 묻기 위해 모네가 로빈슨을 집으로 초대하기도 했다. 반대로 모네는 <지베르니의 꽃들>(오른쪽)처럼 이 지역을 자유롭게 화폭에 담은 로빈슨의 작품에 감탄했다. 로빈슨은 뛰어난 사진가이기도 했는데, 그의 사진 중 가장 인상 깊은 것은 지베르니 정원에 서 있는 모네의 인물 사진이다. 로빈슨은 1892년 프랑스를 떠났지만 미국에 돌아가서도 계속해서 인상주의 화법으로 작품을 제작했다. 그는 미국의 위대한 인상주의 화가 중 한 명으로 꼽히며, 최근까지도 주요 미술관에서 그의 작품이 전시되고 있다.

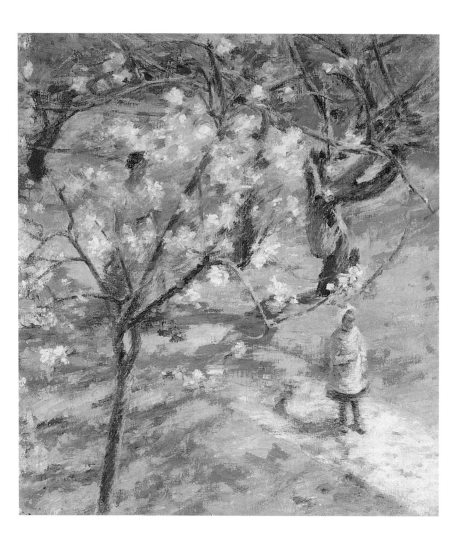

시어도어 버틀러는 유능한 인상주의 화가로서 바우디 호텔의 예술가 집단 사이
에서도 능력을 인정받고 있었지만 모네-오세데 가족과의 만남이 그의 개인적 생
활에 큰 영향을 미치게 된다. 대단한 부호의 가정에서 태어난 버틀러는 모네의 의
붓딸인 수전과의 결혼을 허락받기 위해 모네를 설득했고, 마침내 둘은 1892년 7월
20일 결혼하게 된다. 하지만 오랫동안 병을 앓았던 수전은 1899년에 사망한다. 수
전의 자매였던 마르트 오세데가 남겨진 두 아이의 양육을 도왔고, 버틀러는 마르
트와 재혼을 하게 된다. 버틀러는 수전이 살아 있을 당시 지베르니 마을에 커다란

집을 지었고, 유럽과 미국에서 성공적인 커리어를 쌓은 뒤 돌아와 1936년 사망할 때까지 지베르니에 살았다.

줄리안 올덴 위어

<빨간 다리>, 1895년, 캔버스에 유채, 61.6×85.7cm, 메트로폴리탄 미술관, 뉴욕

다리에 사용된 빨간 물감 밑칠로 위어는 색다른 색채 효과를 실험했다.

주저했던 인상주의자

오늘날에는 줄리안 올덴 위어(1852~1919년)가 미국의 중요한 인상주의 화가로 알려져 있지만, 파리에서 공부한 후 18년이 지나도록 위어는 인상주의 화법을 사용하지 않았다. 이 같은 점이 오히려 위어만의 독특함이 되었다. 개인적인 '인상'을 화폭에 담기 위해 뒤늦게 짧은 붓터치와 물감을 자유롭게 사용하는 기법을 적용한 것이다. 미국에서 정식 교육을 받은 뒤 그는 1873년 파리의 에콜 데 보자르에 등록한다. 미국 출신의 일부 화가들과 달리 위어는 파리 갤러리에 전시된 인상주의 작품에 아무런 영감도 받지 못했다. 그는 인상주의 작품이 전문적이지 않고 정확한 드로잉과 구성도 부족하다고 생각했다.

미국에 돌아오고 난 뒤에야 위어는 그의 판단에 의구심을 가졌고, 인상주의의 주요 화법을 실험해보기로 한다. 1891년 즈음부터 그는 빛과 반짝이는 색채로 가

득 찬 풍경화를 그리기 시작했다. 하지만 구성적인 뚜렷한 구조를 선호했던 그의 성향이 유명한 작품 <빨간 다리>(왼쪽)에도 드러나 있다. 이 작품은 다리의 강력한 기하학적 구조와 대비되는 보색 계열의 복잡한 붓터치가 특징이다.

서정적인 인상주의자

많은 미술사학자들은 존 헨리 트와츠먼(1853~1902년)을 인상주의 화법을 적용한 가장 독창적인 미국 화가로 인식한다. 같은 또래의 모험심 강한 젊은 미국 예술가들 대부분이 그랬듯, 트와츠먼도 고국에서 미술 교육을 받은 뒤 아방가르드적 회화 기법에 몰두하기 위해 유럽으로 떠났다. 뮌헨에서 처음 공부를 시작했던 그는 파리에 정착한 뒤 1883년부터 1885년 사이 명망 있는 줄리앙 아카데미에서 수학했다. 줄리앙 아카데미는 외국에서 온 학생들 사이에서 유명했던 사립미술학교로 프랑스어를 못해도 입학할 수 있는 곳이었다. 여기에서 공부하는 동안 트와츠먼은 프랑스 인상주의자들에게 영향을 받았고, 1886년 미국으로 돌아가 인상주의 화풍의 풍경화를 제작했다. 차갑고 조용한 분위기를 보여주는 그의 눈 오는 풍경의 작품은 특히 독창적이다(120쪽).

트와츠먼은 49세라는 이른 나이에 세상을 떠났고, 이 때문에 최근까지도 제대로 주목받지 못하고 있는 화가다. 하지만 1893년에 위어와 트와츠먼의 작품이 모네의 작품과 함께 뉴욕의 미국 미술 갤러리에 전시되었다. 확실히 일부 트와츠먼의 풍경화는 모네의 후기 강가 풍경에서 뚜렷하게 나타나는 것과 같은 신비로운 분위기를 보여준다. 현재는 대표적인 미국 인상주의 화가로 알려진 트와츠먼의 작품이 미국의 주요 미술관들에 소장되어 있다.

코스 콥 예술인 마을

1889년 트와츠먼은 미국 코네티컷 주 그리니치 교외 지역인 코스 콥의 농장을 구매했다. 스승과 화가로서 카리스마 넘치는 존재감을 가지고 있었던 트와츠먼 덕분에 코스 콥은 예술인 마을로 발돋움했다. 1890년부터 1920년까지 활동했던 코스 콥 예술인 마을에 많은 동료 화가들이 모여 트와츠먼과 짧은 시간 함께 지내며 학생들을 가르치고 작업도 했다. 이 예술가들이 보다 오랜 시간 동안 작업할 때는 현재는 부시-홀리하우스로 알려진 홀리하우스에서 지냈다. 트와츠먼의 가까운 동료였던 줄리안 올덴 위어나 시어도어 로빈슨은 코스 콥의 작은 항구가 내려다보이는 오래된 소금 창고였던 홀리하우스를 자주 방문했다. 코스 콥 예술인 마을이 프랑스에서 경험한 인상주의 원칙에 따라 작업하고 실험해보는 장소로 번성하는 데에는 트와츠먼의 열정과 전문적 교육 방침이 주요한 요인으로 작용했다. 코스 콥 예

존 헨리 트와츠먼

<라운드 힐 로드>, 1890~
1900년경, 캔버스에 유채,
76.8×76.2cm, 스미스소니
언 미술관, 워싱턴 D.C.

트와츠먼은 절제된 기법을
사용해 풍경 자체의 특징은
거의 알아볼 수 없지만 분위
기 있는 겨울 풍경의 인상을
만들어냈다.

술인 단체는 운영되는 동안 미국의 젊은 예술가들에게 인상주의 화법을 전파하는
데 중요한 역할을 했다. 2001년에는 미국 미술사에서 코스 콥 예술인 단체가 차지
하는 중요성을 되짚어보는 투어 전시가 열리기도 했다.

거리 풍경의 인상

프레드릭 차일드 하삼(1859~1935년)은 가장 영향력 있고 상업적으로도 성공한 미
국의 인상주의 화가다. 1886년부터 1889년까지 파리에 살았고, 다른 젊은 미국 화
가들처럼 줄리앙 아카데미에서 수학했다. 동료 학생들과 달리 하삼은 프랑스 인상
주의에 큰 감명을 받았다. 하지만 줄리앙 아카데미의 교습 방식이 너무 엄격하다
고 느낀 그는 1889년 말 미국으로 다시 돌아간다. 미국에서 로빈슨, 위어, 트와츠
먼과 친분을 쌓으며 코스 콥 마을 활동에 주기적으로 참여했다.

하삼은 수준 높은 해안 풍경화를 많이 제작했지만 미국 컬렉터들 사이에서 명성
을 얻게 해준 작품은 자유로운 관점에서 그린 도시의 거리 풍경화다. 뉴욕에 거주
했던 하삼은 도시 주요 거리의 이동 패턴과 거리를 비추는 빛의 다변하는 특징들

을 유화로 기록했다. 진정한 인상주의 화법으로 하루의 다양한 시간대와 여러 날씨 조건에 따라 변화하는 거리를 표현했다. 그는 윤곽선을 뚜렷하게 표현하지 않고 선명한 색채와 다양한 두께로 물감을 얹어 전반적인 공간감을 전달했다.

그러나 오늘날 하삼은 제1차 세계대전 당시 국기들이 게양되어 있는 뉴욕의 5번가를 묘사한 작품으로 가장 유명하다(아래). 그는 깃발 시리즈로 알려진 약 30점의 시리즈 작품을 1916년부터 제작하기 시작했고, 미국의 즉각적인 참전을 지지했던 많은 가두행진들 중 첫 타자를 끊었던 준비 퍼레이드에서 영감을 받았다. 하삼의 시리즈 작품은 모두 깃발에 초점이 맞추어져 있는데, 아마도 1878년 모네가 제작한 파리 거리가 깃발에 휩싸인 모습을 묘사한 작품에서 영감을 받았을 것이다. 깃발 시리즈 중 다수의 작품에서 프랑스, 미국, 영국 국기가 나란히 모습을 드러내고

프레드릭 차일드 하삼

<동맹국의 거리>, 1917년, 캔버스에 유채, 47×38.4cm, 텔페어 미술관, 서배너, 조지아

하삼은 깃발로 장식된 거리를 묘사한 풍경 작품으로 가장 유명하다.

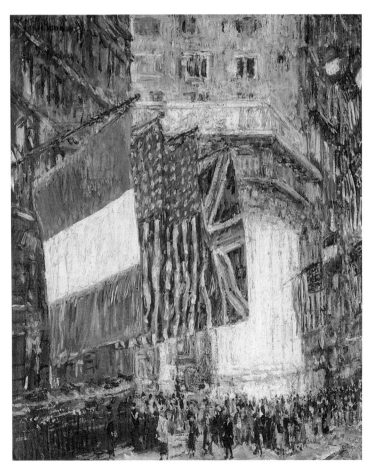

있는데, 정치적·회화적으로도 조화로운 모습이다. 하지만 백악관이 소장하고 있는 작품에는 미국 국기만 표현되어 있어 애국심을 강조한 모습을 확인할 수 있다.

더 텐

파리와 지베르니에서 유학하던 시절 인상주의를 '발견'한 일부 신진 미국 화가들은 자국의 미술계나 컬렉터들에게도 인상주의라는 새로운 미술 사조의 미적 가치를 알려야 한다고 생각했다. 이러한 이유로 코스 콥 예술인 단체와 관련이 있는 일부 화가들은 인상주의에서 영향을 받은 급진적인 작품을 전시하는 데 집중할 수 있도록 또 하나의 단체를 형성했다. 이들은 1885년 프랑스 딜러 폴 뒤랑뤼엘이 뉴욕에서 성공적으로 인상주의 전시를 개최했음에도 불구하고 미국 예술가협회가 이들의 작품을 부정적으로 평가하자 크게 실망했다. 그 결과 1898년 새로운 그룹의 예술가들은 '10명의 미국 화가들'이라는 타이틀로 함께하는 첫 전시를 열었고, 이후 이들은 트와츠먼, 위어, 하삼 등 이름 있는 화가들을 포함해 '더 텐'으로 알려지게 된다.

파리에서 열렸던 프랑스의 인상주의 그룹전이 참가자 수에 큰 제약을 두지 않은 반면, 더 텐은 전시를 개최했던 20년 동안 지속적으로 10이라는 참여 작가 수를 고수했다. 한 멤버가 탈퇴하거나 사망하면 뜻이 맞는 새로운 화가 한 명을 영입했다. 또한 프랑스의 수도 파리에서만 열렸던 인상주의 그룹전과는 달리 '더 텐' 전시는 뉴욕, 보스턴, 필라델피아 등 미국 주요 도시의 여러 지역에서 개최되었다. 이렇게 함으로써 컬렉터들이나 새로운 세대의 젊은 예술가들에게 인상주의를 널리 알릴 수 있었다. 인상주의라는 회화 양식에 특히 집중했던 더 텐은 곧 '미국의 인상주의'와 동의어로 인식되었다.

프랑스를 사랑했던 호주 화가들

아이러니하게도 가장 높이 평가되는 호주의 한 인상주의 화가는 대부분의 일생을 파리에서 보내며 그곳에서 작업했다. 이 화가가 바로 존 피터 러셀(1858~1930년)이다. 시드니에서 나고 자란 그는 부유한 스코틀랜드인 공학자 아버지와 잉글랜드인 어머니 사이에서 태어났다. 처음에는 영국 잉글랜드 링컨에서 엔지니어로 활동했지만 1877년 아버지의 사망으로 러셀 형제가 막대한 유산을 물려받으면서 그는 화가로서의 활동을 시작하기 위해 유럽으로 떠난다. 처음 런던의 슬레이드 미술학교에서 공부하던 러셀은 1884년부터 파리의 페르낭 코르몽 아틀리에에서 18개월 동안 수학한다. 이곳에서 그는 에밀 베르나르, 앙리 드 툴루즈 로트레크, 빈센트 반고흐 등 훗날 유명 화가로 명성을 떨치는 동료 학생들과 친분을 쌓았다.

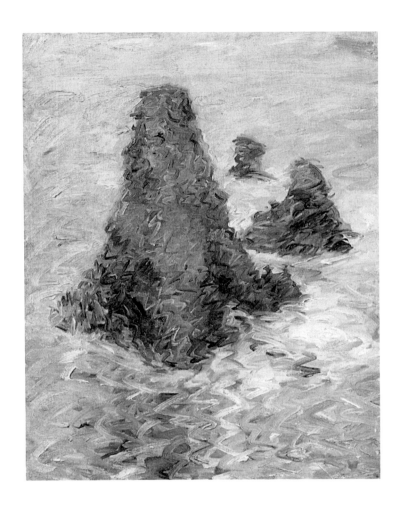

존 피터 러셀

<벨르 섬>, 1900년경, 캔버
스에 유채, 60.8×50.5cm,
케리 스톡스 컬렉션, 퍼스

러셀은 절벽의 가장자리에
희미해지는 세 바위의 꼭대
기에 집중했다. 그는 전경의
파도를 표현적인 그래픽 무
늬로 묘사했는데 같은 표현
기법이 바위 표면에도 적용
되었다.

의심할 여지없이, 놀라운 색채화가

1886년 러셀은 그의 친구 반 고흐를 담은 인상 깊은 초상화를 그린다(현재 이 작
품은 암스테르담의 반 고흐 미술관에 소장되어 있다). 러셀은 열정적인 컬렉터이기도 했
는데, 경제적으로도 충분한 뒷받침을 가지고 있었기 때문에 테오 반 고흐로부터
빈센트의 작품을 포함한 많은 아방가르드 미술품을 구매했다. 러셀과 빈센트가 주
고받은 서신을 보면 이 둘의 친분이 얼마나 두터웠는지 확인할 수 있다. 반 고흐는

1888년 아를에서 작업할 때 러셀에게 당시의 작업을 보여주기 위해 12점의 드로잉 작품을 보내기도 했다.

예술가로서 러셀의 행보를 살펴보면, 그는 1886년 브르타뉴 해안의 벨르 섬 절벽 꼭대기를 그리고 있을 당시 모네를 만났다. 인상주의의 거장 모네는 러셀의 작업 스타일에 깊은 영향을 주는 조언들을 건넸다. 같은 해 러셀은 모네와 처음 만난 곳 근처인 벨르 섬 구파르 항구에 커다란 저택과 스튜디오를 짓는다. 이곳에서 그는 숙련된 임파스토 기법과 소용돌이 같은 빠른 붓터치로 바위와 파도를 묘사하는 다수의 인상주의 작품을 제작했다(123쪽).

러셀은 모네의 풍경화, 특히 색채와 톤을 세심하게 사용한 작품들에 감탄했다. "모네는 의심할 여지없이, 놀라운 색채화가다." 1888년 러셀은 테오 반 고흐의 갤러리에서 보았던 앙티브(프랑스 동남부에 위치한 항구도시-옮긴이)의 모습을 담은 모네의 호화로운 풍경화 열 점에 사로잡혔다. 그는 지중해의 빛과 색채가 모네의 작품에서 훌륭하게 재현되었다고 생각했다.

하지만 러셀은 많은 프랑스 인상주의 화가들이 형태의 힘을 충분히 표현하는 데

존 피터 러셀

<앙티브, 알프마리팀의 아침>, 1890~1891년, 캔버스에 유채, 60.3×73.2cm, 호주 국립미술관, 캔버라

밝은 계열의 색채들이 공간감을 형성한다. 전경은 두꺼운 임파스토로 표현된 선인장 잎 패턴으로 생동감이 더해졌다.

존 피터 러셀

<숲 속의 빈터>, 1891년, 캔버스에 유채, 61×55.9cm, 남호주 국립미술관, 애들레이드

러셀은 가느다란 나무줄기의 촘촘함과 길에 집중하면서 햇빛이 스며든 공간감을 표현한 균형 잡힌 구조의 작품을 완성했다.

실패했다고 생각했다. "인상주의 작품이라고 불리는 거의 대부분의 그림에는 형태가 부족하다." 2년 후 그는 앙티브 그림과 동일한 주제의 작품을 제작하고자 했다. 이 작업에서 러셀은 선인장과 나무의 기초 형태가 드러나는 훌륭한 인상주의 작품을 완성했다(왼쪽과 위 그림).

1908년 아내 마리아나 러셀이 사망하자 절망에 빠진 러셀은 그의 작품들을 파기해버리기도 했다. 그는 파리로 돌아가 딸 잔과 남프랑스를 여행했고, 이탈리아 포르토피노에서의 삶을 즐기기도 했다. 이 시기 동안 그는 정교한 수채화 작품을 다수 제작했다. 제1차 세계대전이 끝날 무렵 유럽을 떠나 두 번째 아내와 2년 정도

뉴질랜드에 거주한 뒤 러셀은 마침내 시드니에 정착했다. 그리고 보트를 작업실로 삼아 항구 풍경을 꾸준히 화폭에 담았다.

1930년 사망한 뒤 러셀의 명성도 함께 수그러들었다. 40년을 프랑스에서 보낸 러셀의 작품을 주요 호주 미술관에서 적극적으로 소장하려고 하지는 않았기 때문이다. 모네의 제자로서 그의 예술적 계통을 살펴보면, 위대한 호주 인상주의자라기보다는 프랑스 화가로 인식되는 듯했다. 하지만 다행히도 현재는 호주의 주요 미술관에 작품이 전시되는 등 러셀의 놀랄 만한 성과들이 인정받고 있다. 러셀 사망 뒤 그의 딸이 작품 21점을 파리 루브르 박물관에 기증했고, 현재 그 작품들은 로댕 미술관이 소장하고 있다. 그의 첫 번째 부인 마리아나가 결혼하기 전 오귀스트 로댕(1840~1917년)이 총애하던 모델이었던 점을 감안하면 매우 적합한 처사라고 할 수 있다. 러셀 또한 로댕에게 이탈리아 출신이었던 아름다운 아내의 초상조각을 의뢰하기도 했다. 러셀과 마리아나는 벨르 섬 집을 여러 번 방문하기도 했던 위대한 조각가 로댕과 계속해서 친분을 유지했다.

유럽과 호주

톰 로버츠(1856~1931년)는 가장 영향력 있는 호주 인상주의 화가 중 한 명이다. 잉글랜드에서 태어난 로버츠는 십대 시절 부모님과 함께 호주 멜버른으로 이민을 갔다. 사진가의 보조로 일하며 멜버른의 내셔널 갤러리 학교에서 파트타임으로 미술을 공부한 뒤 유럽으로 돌아가게 된다. 1881년에는 런던 왕립 아카데미에서 수학한다. 이후 프랑스에서 존 피터 러셀과 다시 연락을 하며 지내게 되는데 1883년 여

톰 로버츠

<트라팔가 광장>, 1904년, 판지에 유채, 14×28cm, 남호주 국립미술관, 애들레이드

독특하면서도 연상적인 로버츠의 작품에서 안개는 도시 풍경을 몇 가지 구성 요소로 제한하는 역할을 한다.

톰 로버츠

<묘목>, 1889년경, 삼나무
목판에 유채, 34.5×14.5cm,
남호주 국립미술관, 애들레
이드

건조함이 느껴지는 풍경화
에서 강렬한 열기가 뿜어져
나오는 듯하다. 로버츠는 가
파른 경사지에서 자라나는
유칼립투스나무의 가녀린
특성을 강조하기 위해 수직
포맷을 선택했다.

름에는 함께 프랑스 남서부와 스페인으로 그림 답사여행을 떠나기도 했다. 이미 경험이 많았던 러셀의 권유로 로버츠 또한 웨트 온 웨트의 재빠른 붓놀림이 특징인 인상주의 화법의 외광 풍경화를 실험하기 시작했다. 지중해의 밝은 빛과 색채에 적응하긴 했지만 1884년 런던으로 돌아간 뒤, 그리고 이후 1904년에도 로버츠는 크기가 작은 유화 스케치로 도시 거리나 안개로 뒤덮인 광장의 풍경을 분위기 있게 표현했다.

그의 작품 <트라팔가 광장>(126쪽)을 보면 기둥의 밑둥이나 사자 조각상들, 웅덩이 가장자리, 건물 파사드의 실루엣을 통해 수평적 구성을 강조하고 있다. 작은 크기에도 불구하고 작품은 강렬한 존재감을 보여주고 있는데, 초창기에 사진가로서 훈련했던 면모를 상기시키는 듯하다. 1885년 그는 멜버른으로 돌아가 인상주의 화법과 야외 풍경화 작업이 주는 이점을 전파했다. 로버츠는 런던의 안개와는 거리가 먼 숲으로 뒤덮인 건조한 호주 덤불숲의 산비탈을 다시 한 번 마주하게 된다. 이곳에서 그는 <묘목>처럼 세심하게 조절된 인상주의 화법으로 한낮의 열기를 환기시키는 작품을 제작했다(127쪽).

아침과 저녁

프랑스 인상주의 화가들은 아침과 저녁 안에서도 각기 다른 시간마다의 풍경을 그
리는 것을 선호했는데, 그들이 감지하는 다양한 색감과 색조를 온전히 화폭에 담
고 싶었기 때문이다. 호주 인상주의 화가 중 아서 스트리튼(1867~1943년)은 도시와
해안 지역의 분위기를 담아내는 데 능숙했다. 다른 인상주의자들처럼 스트리튼 또
한 시시각각 변화하는 빛, 특히 야외에서 작업할 때 재빠르고 비상한 손재주를 요
하는 빛의 특성에 매료되었다.

-

어둠 속 도시의 풍경이 저녁의 빛으로 희미하게 밝혀졌다.

-

대담한 붓터치가 특징인 <오후 10시의 호들 가> 유화 스케치 작품은 그가 성장
한 지역 근처의 멜버른 거리를 연상시킨다. 조용한 밤의 분위기를 자아내는 이 작
품에서 어둠 속 거리나 말이 끄는 마차, 집과 거리의 조명 등 도시의 풍경이 저녁의

아서 스트리튼

<샌드리지>, 1888년경, 목판에 유채, 12.8×23.3cm, 호주 국립미술관, 캔버라

스트리튼의 조화롭고 은은한 색채는 당시 호주에도 전시되었던 미국 화가 제임스 애벗 맥닐 휘슬러의 우아한 강변 풍경 작품에 영향을 받은 것으로 보인다.

빛으로 희미하게 밝혀졌다.

이러한 저녁 도시 풍경과 대조되는 것이 은은한 톤으로 (현재는 포트멜버른으로 알려진) 샌드리지 항구의 아침 모습을 담은 작품이다(왼쪽). 비대칭적 구조를 통해 안개 낀 하늘과 잔잔한 물이 세심한 균형을 이루고 있다. 극적인 사선 구도의 증기가 작품 안에서 하늘과 물을 연결하고 배의 돛대들을 통합시킨다. 스트리튼은 이렇게 두 작품에서 낮과 밤이라는 다른 시간대에 나타나는 장소의 분위기를 탐구해볼 수 있는 인상주의 화법의 미적 가치를 보여주고 있다.

동양적 스타일

유명한 호주 인상주의 작품들 중 독창적인 작품으로 특별히 눈에 띄는 것이 찰스 콘더(1868~1909년)의 <리델스 크릭>이다(132쪽). 수직 포맷과 디테일을 생략하는 기법이 일본이나 중국의 족자화(hanging scroll, 벽에 걸거나 말아둘 수 있도록 한 그림 또는 글씨-옮긴이)를 연상시킨다. 배너와 같은 형태를 가지고 있는 이 작품에서는 기존 원근법을 통해서가 아니라 수평적으로 그려진 중간 톤의 사각 형태들로 후퇴하는 공간감이 드러난다. 작품은 이 지역을 서서히 뒤덮는 땅거미나 새벽의 빛을 연상시킨다. 전체적으로 봤을 때 고향에 대한 콘더의 감정과 동양 미술에 대한 감탄을 잘 녹여낸 작품이라고 할 수 있다. 붓놀림이 인상주의 풍이기는 하지만 완성된 작품의 분위기는 다분히 사색적이면서 매우 동양적이다.

9×5 인상주의 전시

프랑스에서 마지막 인상주의 그룹전이 열리고 3년이 지난 후 호주의 인상주의 화가들은 비슷한 전시를 멜버른에서 개최하기로 한다. 톰 로버츠, 아서 스트리튼, 찰스 콘더가 이 전시를 주최하는 데 중요한 역할을 담당했고, 전시된 136점 중 상당수가 이들의 작품이기도 했다. 전시 성명에도 분명하게 나왔듯이 이들의 목표는 호주의 예술가와 대중에게 인상주의를 소개하는 것이었다.

현대 호주 미술사에서 가장 중요한 순간 중 하나로 묘사되는 이 전시의 제목은 '9×5 인상주의 전시'였다. 전시명이 흥미로운데 이는 전시되었던 작품이 대부분 9×5 인치로 작은 크기였던 것과 프랑스에서 이미 자리를 잡은 급진적 회화 양식인 인상주의를 주제로 했기 때문이다. 전시는 1889년 8월 17일 멜버른 스완스톤 거리의 벅스턴 룸에서 개최되었다. 삼나무 시가 케이스 덮개에 유화 스케치를 많이 그렸는데, 한 번 밑칠을 한 시가 케이스는 작은 크기의 작품을 야외에서 완성하기에 편리했다. 이보다 몇 년 앞서 프랑스에서도 조르주 쇠라가 유화 스케치 작업 시 아버지의 시가 케이스 덮개를 비슷한 방식으로 사용했다. '9×5 인상주의 전시' 136

찰스 콘더

<리델스 크릭>, 1889년, 두 겹의 판지 위의 종이 위 목판에 유채, 24.4×11.2cm, 호주 국립미술관, 캔버라

이 작품은 멜버른 북서부 지역의 풍경을 서정적으로 환기시킨다. 콘더는 색채나 붓 터치를 제한하면서 풍경의 미묘한 뉘앙스를 탐구했다.

점의 작품 중 약 80점이 팔렸고, 나머지는 전시 막바지에 경매에 부쳐졌다. 이렇게 작품 판매가 원활하게 이루어졌다는 것은 곧 멜버른의 컬렉터들이 전시되었던 새로운 양식의 '호주 인상주의' 작품들을 거부감 없이 수용했음을 보여준다.

주요 정보

1870년대에 많은 미국과 호주의 화가 지망생들이 파리에 정착했다.

부상하는 인상주의와 그 화법에 대해 잘 몰랐던 이들은 처음에는 아카데미식 아틀리에에서 수학했다.

처음 인상주의라는 급진적 회화 양식을 마주한 이들은 충격을 받았다.

일부는 인상주의의 주요 화법을 소화해 그들 작업에 적용했다.

하지만 미국 및 호주의 인상주의 화가 중 오직 한 명, 메리 커샛(미국 화가)만이 주기적으로 인상주의 그룹전에 참여했다.

고향(미국 또는 호주)으로 돌아간 화가들은 각자만의 고유하고 독특한 인상주의 화법을 발전시켰다.

전 미국 대통령 버락 오바마는 프레드릭 차일드 하삼의 깃발 작품을 백악관 소장품으로 선택했고, 이 작품은 오바마의 임기 동안 대통령 집무실인 오벌 오피스에 걸렸다.

프랑스에서 지속된 인상주의

1887년~1947년

색채와 모던함에 관한 흥미로운 연구가 지속되다.

빈센트 반 고흐, 1890년

인상주의가 1874년 첫 그룹전으로 시작된 것이 아니듯 1886년 마지막 전시 이후에도 끝나지 않고 회화의 접근 방식으로 명맥을 유지했다. 총 여덟 번에 걸쳐 개최된 인상주의 그룹전이 많은 논란을 불러일으키기는 했지만 프랑스, 미국, 호주에 새로운 접근법으로써 인상주의를 알리는 데 큰 도움이 되었다. 인상주의 운동의 첫 번째 물결이 일었을 때는 참여하지 않았던 다른 작가들도 밝은 색채나 자유로운 붓터치와 같은 인상주의의 전형적인 화법을 실험해보기 시작했다. 이에 더해 이제는 인상주의 회화가 많은 사람들에게 사랑을 받고 있고, 또 상당수가 작품을 소장하기도 했다.

-

"그러므로 우리는 언제나 인상주의에 대한 열정을 간직하고 있을 것이다."

-

당시 인상주의의 높은 인기를 설명해주는 두 가지 이유가 있는데 이는 현재의 전 세계적인 인기에도 적용해볼 수 있다. 첫 번째로, 인상주의는 근본적으로 '낙관적인' 특징을 가지고 있다. 드가의 작품을 제외한 대부분의 인상주의 회화는 중산층이 누리는 편안한 즐거움을 묘사했다. 가족 모임을 주제로 한 작품 같은 경우 남자, 여자, 아이들 모두 예외 없이 건강하고 육체적으로 매력적인 모습으로 묘사되었다. 프랑스 인상주의 화가들은 스칸디나비아나 독일의 화가들과는 달리 우울, 가난, 노년, 병, 죽음 등과 같은 주제를 거의 다루지 않았다. 인상주의자들은 회화에서 다룰 일상의 주제들을 까다롭게 선택했다. 즉 작품의 주제는 전 세계의 딜러나 컬렉터, 미술관이 거부할 수 없었던 낙관적인 빛의 향연을 보여줄 수 있는 것이었다.

두 번째 이유는 인상주의 회화가 갖는 감각적인 스타일이다. 예술가가 직접 보는 환경에 대한 고유하고 창의적인 반응을 바탕으로 하기 때문에 수면에 비친 빛, 나뭇잎, 건축물의 아름다움을 찬미하는 결과물을 완성할 수 있었던 것이다. 그리고 이러한 작품이 더 이상 이해하기 어렵거나 관객들을 당황스럽게 하지 않았다. 게다가 한때 부적절하다고 생각되던 장르적 주제도 다채로운 작품 안에서 친숙하고 편안하게 느껴졌다. 반 고흐는 이렇듯 동료 화가들이 가지고 있던 인상주의에 대한 열의를 보며 "그러므로 우리는 언제나 인상주의에 대한 열정을 간직하고 있을 것이다."라고 말했다.

아방가르드의 비판

인상주의 작품 소장이 증가하자 아방가르드 작가와 예술가들이 인상주의를 비판

카미유 피사로

<봄의 에라그니 목초지의 여인>, 1887년, 캔버스에 유채, 54.5×65cm, 오르세 미술관, 파리

피사로는 보색의 작은 점들로 캔버스를 채우는 조르주 쇠라의 점묘법과 그만의 생기 넘치는 붓터치를 통합해 봄볕을 효과적으로 표현했다. 매우 성공적인 작품이었지만 피사로는 결국 점묘법이 너무나 과도한 노동을 요하는 기법이라는 것을 깨닫는다.

하기 시작했다. 새로운 세대의 화가들에게 인상주의는 더 이상 급진적이거나 혁신적이지 않았고, 오히려 고리타분했다. 한때 많은 것을 생각하게 하고 신진 예술가들을 자극했던 인상주의는 이제 대량생산되는 예쁘장한 이미지에 불과했다. 일부 비평가들에게 인상주의는 과하게 반복적이었고, 미학적 관점에서 필수적인 에너지를 잃어버리면서 '진지하게' 받아들이기에는 너무 상업적인 예술이 되었다. 하지만 존경받던 인상주의 1세대 화가들은 20세기에 들어서까지 감탄할 만한 후기 작품들을 만들어내면서 지나치게 단순화된 인상주의에 대한 일반화를 매우 강력하게 반박했다.

피사로의 실험

인상주의 창시자 중 한 명인 피사로조차도 1887년에 이르러서는 인상주의가 더 이상 새롭거나 창의적이지 않다고 느끼기 시작했다. 그는 쇠라와 시냐크의 작품에 감탄했고, 점묘법이 연출해내는 색채와 빛의 절묘한 효과에 감명을 받았다. 하지만 피사로의 동료 인상주의자들은 쇠라와 시냐크의 작품이 기계적이고 감정이 결여되어 있다고 생각했다. 이와 달리 피사로는 보다 정돈되고 통합된 화면을 표현하기 위해 잠시 동안이었지만 점묘법을 그만의 방식으로 능숙하게 변형시켜 실험했다. <봄의 에라그니 목초지의 여인>(136쪽)처럼 그는 확고한 구조감 안에서 일렁이는 빛의 효과를 간직한 풍경화를 제작하기 위해 노력했다.

-

그는 다시 한 번 즉흥적인 붓터치의 자유로움을 갈망했다.

-

하지만 피사로는 결국 물감을 정확히 올려야 하는 점묘법이 매우 제약적이고 시간이 너무 많이 소요된다고 판단했다. 그는 다시 한 번 인상주의의 기준인 즉흥적이고 재빠른 붓터치의 자유로움을 갈망했다. 화가로서 그의 힘은 쇠라나 시냐크가 주장했던 그림에 대한 분석적 접근이 아니라 직관적인 인상에 있다는 것을 깨달았다. 인상주의는 피사로에게 죽을 때까지 놓을 수 없는 운명과도 같은 것이었음이 입증된 셈이었다.

변화하는 빛의 효과

모네는 인상주의 기법이나 미학을 한 번도 뿌리치지 않았다. 그의 가장 훌륭한 풍경화는 서정적인 특징을 가지고 있는데, 이는 이해하기 쉬우면서도 역설적이게도

매우 신비롭다. 모네에게 인상주의는 단순한 화법을 넘어 지속되는 개인적 탐구이자 순간적인 자연의 효과에 대한 그의 지각을 영구히 보존해서 표현하고자 하는 강렬한 욕구의 산물이었다. 빛, 색채, 그림자, 움직임, 그의 사색에서 나타나는 현상들이 모네 회화의 기본 주제였다. 그는 오랜 시간을 들여 완성한 인상주의 회화의 원칙들이야말로 그의 독특한 '인상'을 캔버스에 옮길 수 있는 유일한 도구라고 굳게 믿었다.

모네에게 인상주의는 그가 마주한 모든 것들을 인지하는 실존적인 방법이었던 것이다. 그는 가장 초라한 오브제라 할지라도 빛을 받으면 기적처럼 눈부시게 변한다는 점을 직관적으로 알고 있었다. 예를 들어 지베르니 집 근처에 있던 아무 매력 없는 건초더미에 매료된 모네는 이 조각적인 오브제가 날씨나 시간에 따라 얼마나 다양한 모습을 보여주는지를 기록한 놀라운 시리즈 작품을 제작했다. 그러므로 그의 후기 작품들은 인상주의가 단순히 피상적인 아름다움이 아니라 미적 극한에 달하면 깊이 있는 작품으로 이어질 수 있다는 점을 보여주고 있다. 또한 모네는 죽기 전 몇 년 동안 기존보다도 더 뛰어난 수준의 정교하고 조화로운 색채를 발전시키기도 했다.

색채와 빛의 강화

후기로 갈수록 많은 인상주의자들은 이전보다 더 강렬한 색채를 사용했다. 화가들

클로드 모네

<햇빛 속 건초더미>, 1891년, 캔버스에 유채, 60×100cm, 취리히 쿤스트하우스, 취리히

이 작품에서 건초더미는 사진에서처럼 과감하게 잘린 화면으로 표현되고 있는데, 이렇게 함으로써 엄청난 존재감을 보여준다.

은 특히 풍경화에서 색채를 강화하면 강렬한 빛을 표현하는 다양한 효과를 낼 수 있다는 점을 깨달았다. 대략 1890년부터 인상주의자들이 사용했던 풍부한 색채는 새로운 차원의 창조성을 보여주기 시작했다. 1889년 반 고흐는 인상주의 화가들이 혁신적인 색채를 사용하는 길을 개척하고 있는 것에 주목했다. "확실히 인상주의자들이 색채를 발전시키고 있다."

파리 근교 모레쉬르루앙에서 제작된 알프레드 시슬레와 아르망 기요맹의 풍경화는 인상주의자들이 강화된 색채를 시도하는 데 흥미를 가졌다는 점을 보여주는 좋은 예다. 프랑스 중북부에 위치한 그림 같은 이 마을에서 시슬레는 포플러나무 거리를 묘사한 빼어난 시리즈 작품을 제작했다. 1890년에 제작된 한 작품을 보면, 풍부한 임파스토 기법을 사용해 순수한 노란색과 생생한 초록색으로 강렬한 빛의 효과를 표현했다(아래). 피사로가 이러한 장면을 그릴 때 주장했던 방식대로 과장된 색채를 사용했음에도 불구하고, 시슬레의 작품 속 햇빛이 비치는 나무 기둥은 섬세한 정교함을 보여준다. 그러나 흔들리는 나뭇잎 효과는 시슬레만의 대담한 웨트 온 웨트 기법을 사용해 표현했다. 시슬레는 1883년 모레쉬르루앙에 정착해 1899년 생을 마감할 때까지 그곳에서 가장 다채로운 풍경화 작품들을 제작했다.

알프레드 시슬레

<모레쉬르루앙의 포플러 나무 오솔길>, 1890년, 캔버스에 유채, 62×81cm, 오르세 미술관, 파리

시슬레는 가느다란 나무들이 줄지어 서 있는 길을 관통하는 햇빛의 급변하는 효과를 관찰했다. 다른 위대한 인상주의 예술가들처럼 시슬레도 즉흥적인 느낌과 개인의 통찰력을 고루 갖춘 풍경화를 완성했다.

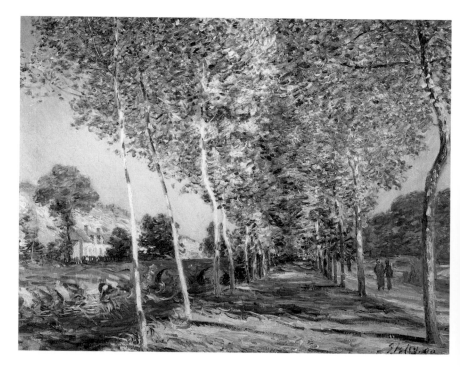

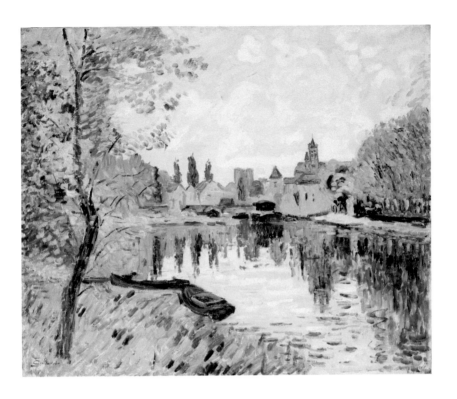

-
**야수파 화가들은 단지 서술적인 기능을 담당하는 것에서
색채를 해방시키고자 했다.**
-

멀리서 내다본 마을 풍경과 함께 루앙 강을 그린 기요맹의 1902년 작품은 밝은 빛을 표현하기 위해 강렬한 색채 대비를 이용한 더욱 극단적인 사례라고 할 수 있다(위 그림). 기요맹은 보다 느슨한 붓터치를 사용하면서 장식적인 색채를 주관적인 방식으로 활용했다. 자연주의적 색조를 사용하려는 시도가 거의 보이지 않기 때문에 현재 일부 미술사학자들은 기요맹의 후기 작품들을 수명이 짧았던 야수파의 시초로 보기도 한다. 1905년에 부상한 야수파 화가들은 단지 서술적인 기능을 담당하는 것에서 색채를 해방시켜 보다 강력한 감정의 힘을 형성하고자 했다. 야수파의 경향이 후기 작업에서 보이기는 하지만, 기요맹의 작품들은 특정 장소에 대한 창의적인 관찰의 산물이라는 점에서 인상주의 작품으로 아직까지 남아 있다. 그리고 야수파와는 대조적으로 기요맹은 선명한 색채를 계획적으로 사용했다.

석조와 빛

1890년대 모네는 포플러나무, 건초더미, 정원의 연못 등 다양한 주제에 대해 연속
적인 시리즈 방식으로 접근했다. 하나의 주제를 다양한 이미지로 조직하면서 끊임

없이 변화하는 빛과 색채의 강렬함을 표현했다. 가장 독창적인 연작은 루앙 대성당의 고딕 양식 파사드를 관통하는 빛의 흐름을 표현한 작품으로, 시리즈가 30점에 달한다. 모네는 여러 계절적 조건과 시간에 따라 색채가 달라지면서 성당의 석조 벽을 완전히 뒤바꾸는 무형의 특징인 빛을 기록하는 데 거의 중독되었다(왼쪽). 성당이 잘 보이는 근처 호텔 룸에서 제작된 이 연작은 거의 비슷하지만 풍경화 같은 매력보다는 엄청난 존재감을 드러내고 있다. 빛이 가득 번진 건축적 디테일은 미묘한 색조 및 색감과 혼합되었다. 덧입힌 물감의 표면 처리로 모네는 석조물의 거친 질감을 화폭에도 담아냈다.

1895년 5월 뒤랑뤼엘의 파리 갤러리에서 루앙 대성당 연작 20점이 걸린 전시회가 열렸고, 작품들은 매우 중대한 찬사를 받았다. 프랑스의 위대한 기념비적 건축물 중 하나인 루앙 대성당이 모네의 시리즈 작품 안에서 찬사를 받았을 뿐 아니라 포착하기 어려운 빛 그리고 대기의 조건과 분위기를 재현하는 데 인상주의가 매우 적합한 방식이라는 것이 입증되었기 때문이다. 이 시기에 고흐는 모네나 다른 화

가들의 훌륭한 작품을 근거로 인상주의에 대한 관심이 지속적으로 이어질 것이라고 예측했다. "그럼에도 불구하고 우리는 인상주의가 지속될 것이라고 생각한다." 실제로 런던 내셔널 갤러리에서 2018년에 개최된 '모네와 건축물' 전시를 보아도 알 수 있듯이 모네의 건축물을 담은 회화 작품에 대한 관심도 꾸준히 이어졌다.

-

석조, 물, 빛의 매혹적인 상호작용

-

이보다 덜 알려져 있기는 하지만 또 하나의 인상적인 작품은 모네의 베니스 건축물 습작이다. 1908년 10월 2일부터 12월 7일까지 베니스에서 지내면서 모네는 자신이 느꼈던 석조, 물, 빛의 매혹적인 상호작용, 즉 도시의 본질을 담은 40점에 달하는 작품을 남겼다. 모네의 작품 중 일부는 이탈리아의 밝은 햇빛에 빛나는 석조 건축물의 운하 쪽 파사드를 보여주지만, 다른 작품들은 조용한 밤의 오팔과도 같은 색조를 보여준다(143쪽). 평화로운 이 작품 안에서 돌과 물의 결합은 땅거미의 푸른색과 보라색 효과로 은근하게 표현된다. 모네는 진부한 구성을 피하기 위해 종종 잘린 구도를 택했다. 종합적으로 모네는 루앙과 베니스에서 완성된 자신의 건축물 시리즈를 통해 강렬한 구성적 틀 안에서 감각적인 이미지를 창조할 수 있었다.

세잔, 인상주의로의 회귀

세잔은 피사로의 지도 아래 처음에는 인상주의를 지지했지만, 이후에는 확고한 형태 표현에 기초한 전혀 다른 고유의 화풍을 발전시켰다는 것이 전통적인 견해다. 게다가 그는 인상주의적 방식으로 빛의 뉘앙스를 전달하려는 시도를 더 이상 하지 않았다고 알려져 있다. 하지만 이러한 미술사적 견해는 그림을 그만둘 때까지 세잔이 프로방스에서 제작한 엄청난 양의 투명 수채화를 인정하지 못한 결과다.

세잔은 중복되고 반투명인 색채의 조각들을 사용해 빛으로 물든 작품들을 제작했다. 진정한 인상주의 방식으로 바위, 나무, 산의 형태가 확고하게 윤곽을 드러내기보다는 은은하게 표현되었다. 이 섬세한 작품들은 형태, 공간, 프로방스 햇살의 상호작용을 표현하기 위해 세심하고 얇게 채색된 투명한 물감으로 완성되었다(145쪽, 146~147쪽). 이러한 외광 수채화는 공간에 대한 창의적인 인상의 표현이었고, 매우 분석적인 사고를 가지고 있는 예술가의 산물이었다. 유럽 화가의 수채화 중 가장 아름다운 작품에 속하는 이러한 수채화를 제작하면서 세잔은 자연에 대해 그가 가지고 있는 복잡한 인식들을 탐구하기 위해 인상주의로 복귀했다.

폴 세잔

<생트 빅투아르 산>, 1902 ~1906년경, 종이에 수채 및 흑연, 47×31.1cm, 필라델피아 미술관, 필라델피아

세잔은 프로방스 풍경의 본질적인 요소를 표현하기 위해 짧은 수채화 붓터치를 활용했다. 작품의 웅장한 파노라마는 채색된 부분들 가운데 비어 있는 영역에서부터 뿜어져 나오는 것처럼 느껴진다.

폴 세잔

<트라 소테 다리>, 1906년, 종이에 수채 및 흑연, 40.8 ×54.3cm, 신시내티 미술관, 신시내티

다리의 우아한 곡선이 머뭇 머뭇한 붓놀림과 연필 선으로 묘사된 나무의 골격을 형성한다. 동양화에서 보이는 것처럼 불필요한 디테일을 배제함으로써 조화로운 구성을 완성했다.

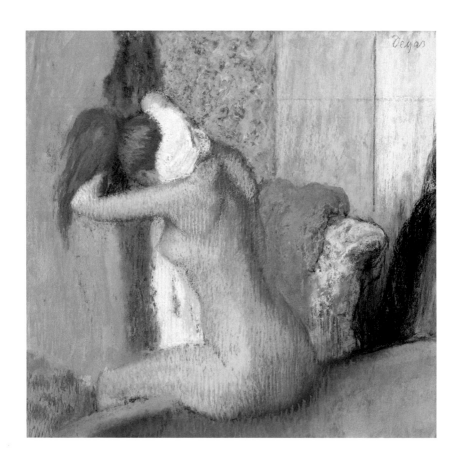

심리적 사실주의

19세기 후반까지도 드가의 여성 누드화는 많은 비평가로부터 조잡하고 지나치게 현실적이라는 평을 받았다. 그러나 그는 나체의 젊은 여성들이 몸을 씻고 말리는 모습을 담은 파스텔 습작들이 당대의 일상적인 삶의 일부로 보이기를 바랐다. 이러한 이유로 드가는 신고전주의적 뉘앙스를 풍기는 것을 지양했다. 그러나 이러한 현대적 가정생활에 대한 드가의 해석은 두 가지 심리적 긴장감을 초래했는데, 첫째는 작품의 모델이 되는 여성들의 사생활을 침범해야 한다는 것과 둘째는 화가와 관객들이 그녀의 사적인 생활을 과도하게 관찰한다는 것이다. 젊은 여성들에 대한 드가의 묘사가 기법적으로는 뛰어났지만 관음증을 시사하면서 심리적 불안을 초래했다(위 그림). 드가의 누드화는 형식적인 아름다움은 갖추고 있었지만 렘브란트의 누드화와 달리 설득력 있는 개성이 부족했다. 아이러니하게도 사실주의를 추구했던 예술가였지만 드가의 모델들은 여성 형태의 변하지 않는 특징을 강조하는 신

에드가 드가

<목욕 후 목덜미를 닦는 여인>, 1898년경, 판지에 파스텔, 62.2×65cm, 오르세 미술관, 파리

배경에 수직으로 배열된 커다란 색상 무늬가 모델의 나체를 표현하기 위해 활용한 작고 수직적인 파스텔 터치와 조화를 이룬다.

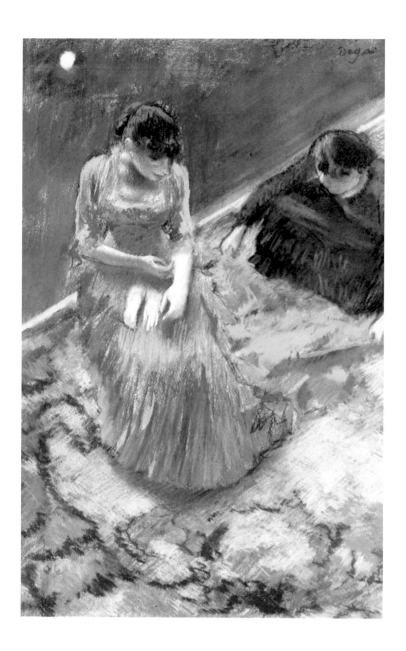

에드가 드가

<커튼콜 이전의 모습>,
1892년, 종이에 파스텔,
50.8×34.3cm, 워즈워스 학
당 미술관, 하트포드

공연이 시작되기 전 조용한
순간을 예민하게 포착했다.
공연자의 초록색 드레스가
불이 켜지지 않은 무대에서
도 빛이 나는 듯하다.

고전주의적 요소를 담고 있었다.

극장을 묘사한 후기 파스텔 작품 중 일부에는 불안한 분위기가 배어 있다. 149쪽 작품은 공연 전 긴장한 여성 공연자의 모습을 보여준다. 드가는 극장 박스석에서 내려다보는 관점을 적용해 극적인 불안감을 조성했다. 그는 감상주의와 서술적 방식을 피하면서 실제 사람이 겪는 불안감을 전달하고자 했다.

자녀들

1890년대 수많은 인상주의자들이 1870년대 및 1880년대에 작업했던 것처럼 자녀들의 애정 어린 초상화를 제작했다. 르누아르에게는 세 아들이 있었고, 이들의 성장 과정을 사랑을 듬뿍 담아 표현했다. 어린 이목구비에 드리우는 빛을 표현해 내는 그의 전문적인 능력은 플랑드르 화가 페테르 파울 루벤스의 가족 초상화와 비교된다. 르누아르의 둘째 아들 장(1894~1979년)의 초상화는 르누아르가 가장 좋

피에르 오귀스트 르누아르

<가브리엘과 장>, 1895~1896년, 캔버스에 유채, 65×54cm, 오랑주리 미술관, 파리

어린아이들을 담은 르누아르의 통찰력 있는 초상화는 인상주의 기법을 지속적으로 능숙하게 다루었던 모습을 보여준다. 친밀한 장면을 담은 이 작품에서 아들 장의 새하얀 슈미즈 드레스가 캔버스에서 빛을 발한다.

베르트 모리조

<생각에 잠긴 줄리>, 1894
년, 캔버스에 유채, 64×
54cm, 개인 소장

아름다운 딸을 그린 모리조
의 초상화는 긴 머리카락과
드레스의 부드러운 주름들
을 표현하기 위해 사용된 흐
르는 듯한 긴 붓터치로 조화
를 이룬다.

아하는 모델 중 한 명이었던 가정부 가브리엘과 함께 있는 아들의 모습을 보여준다(150쪽). 그는 물감을 섬세하게 칠하고 뚜렷한 윤곽선을 표현하지 않는 정교한 기술을 가지고 있었다. 어린 아들의 아름다움에 감탄을 금치 못하며 이 감성적이고 부드러운 초상화를 그렸을 때 그의 나이는 53세였다.

-

모리조는 사랑을 듬뿍 받는 사람을 담은
예리한 작품을 제작했다.

-

인상주의자들은 청소년기의 자녀를 묘사한 인상 깊은 초상화를 제작했다. 이 중에서도 훌륭한 작품이 베르트 모리조의 십대 딸 줄리 마네(1878~1966년)를 담은 감성적인 초상화다. 깊은 생각에 잠긴 소녀의 눈빛을 보면 작품의 제목인 <생각에 잠긴 줄리>(151쪽)가 잘 어울린다. 줄리가 모리조의 미모를 그대로 물려받았고, 이는 1860년대 후반 에두아르 마네가 제작한 수많은 초상화에서도 알 수 있지만 모리조는 젊은 여성을 표현한 인상주의 초상화에서 종종 분명하게 보이는 표면적인 아름다움에 집중하지 않았다. 그에 반해 그녀는 아름다움으로 정형화된 이미지보다 사랑을 듬뿍 받는 사람을 담은 예리한 작품을 제작했다. 무언가 아쉬워하는 줄리의 모습을 묘사한 모리조의 작품은 세련된 우아함과 함께 색채가 선명한 초기 작품에서는 나타나지 않은 통제된 붓터치를 보여준다. 이 초상화를 그린 지 얼마 지나지 않아 줄리는 일종의 독감 혹은 폐렴과 같은 극심한 병에 시달렸고, 모리조는 딸이 나을 때까지 온 힘을 다해 간호했다. 그러나 줄리가 회복한 이후 베르트 모리조는 1895년 3월 2일, 54세의 나이로 사망하는데 줄리의 병과 연관이 있는 병에 걸렸을 것으로 추측된다. 성인이 된 줄리는 작가, 화가, 미술품 컬렉터로 활동하며 다양한 경력을 쌓았다.

피사로의 마지막 자화상

후기로 갈수록 인상주의 회화가 피상적이고 진지함이 부족해졌다고 생각한다면 피사로의 네 번째 작품이자 마지막 자화상을 검토해볼 필요가 있다(오른쪽). 지독한 병을 앓고 난 후 73세의 나이로 사망하기 몇 달 전인 1903년에 제작된 이 작품은 분위기를 통해 피사로가 일생 동안 겪었던 고난들을 반영하고 있다. 피사로는 두 명의 자식을 잃었고, 극심한 가난을 겪었으며 노쇠해가는 자신과도 마주해야 했다. 비록 침울한 색조를 띠고 있지만 작품 속 피사로는 자기연민에 빠지기보다 불굴의 기상을 보여준다. 이 작품은 렘브란트가 비슷한 경제적 문제와 개인적 아

카미유 피사로

<자화상>, 1903년, 캔버스에 유채, 41×33.3cm, 테이트, 런던

황토색 계열로 색조를 제한한 피사로의 자화상은 심각하면서 불안한 그의 시선을 보여준다. 파리 스튜디오에서 완성된 이 작품은 창문 너머에 묘사된 감질나는 도시 풍경을 엿볼 수 있다.

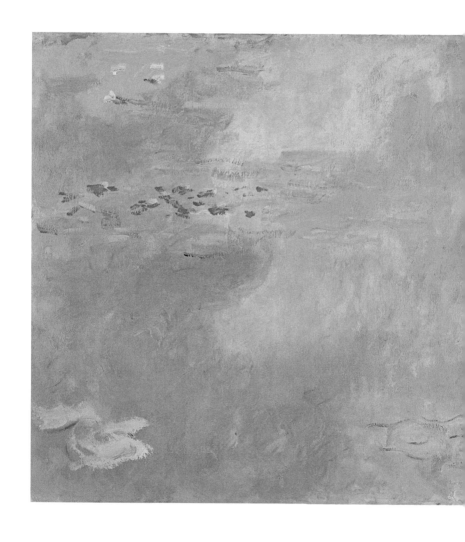

품을 경험했을 때 제작한 후기 자화상과 비교할 만한 가치가 있는, 인간적이고 고백적인 작품이다.

　피사로가 스스로를 회복력 있고 심지어 저항적인 인물로 묘사하기는 했지만 너무나 명백한 상처로 취약했던 시기라 이 자화상이 위로가 되지는 않는 모습이다. 작품을 보면 임파스토 기법으로 표면 질감을 효과적으로 살리면서 화면에 통일감을 주고 있다. 또한 배경의 중간 톤 음영은 피사로의 인상적인 검은 모자와 코트 형태를 돋보이게 한다. 훌륭한 수염을 묘사하기 위해 사용한 돌풍 같은 인상주의 붓터치도 눈에 띈다. 인상주의의 창시자 중 한 명으로서 피사로는 아주 적절하게도 마지막 작품으로 이렇게 강력한 자화상을 만들어냈다.

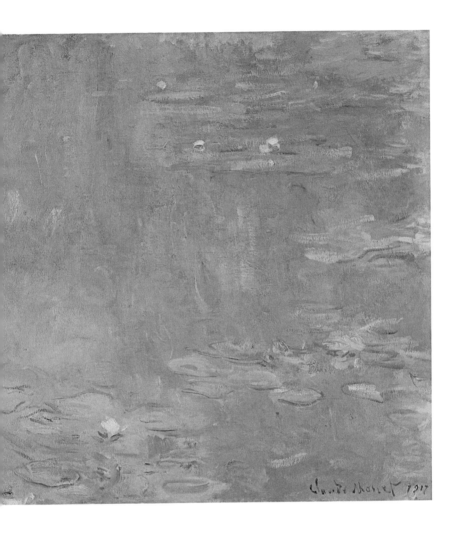

클로드 모네

<수련>, 1917년, 캔버스에 유채, 100.3×200.5cm, 낭트 미술관, 낭트

거대한 크기 때문에 모네는 기억과 창의력을 기반으로 해 거대한 수련 작품들을 실내 스튜디오에서 제작했다.

연못 수면에 반사된 모습

모네는 죽기 전 마지막 30년 동안 지베르니 정원에서 자신이 만든 수련 연못에 비치는 복잡한 반사 표현들을 연구하는 데 몰두했다. 이렇게 제작된 유명한 회화들은 후기 인상주의 작품에서 중요한 역할을 차지한다. 늘어지지 않은 탱탱한 수면을 묘사한 이 작품들은 모두 차분하고 사색적인 분위기를 보여주고 있지만, 사실이는 모네의 끊임없는 분투의 산물이었다. "연못과 수면에 투영된 반사 풍경들에 사로잡혀 벗어날 수 없다." 연못은 빛, 색채, 반사된 모습을 탐험하는 장소가 되었다. 가로로 제작된 모네의 대형 연못 작품은 수평선이 보이지 않는, 무한한 공간감을 형성한다. 연못의 수면과 깊이 사이 시각적인 긴장감도 찾아볼 수 있다. 평평한

화면 구성을 보면 모네가 감탄했던 일본 작품들을 연상시킨다. 모네의 이러한 후기 작품 중 특별히 아름다운 이 회화는 하늘이 반사된 모습을 보색의 연한 푸른색으로 둘러싸면서, 부드러운 금빛과 노란 색감의 레이어를 겹겹이 쌓아 올려 완성했다(154~155쪽). 캔버스 화면의 가장자리는 보다 어두운 푸른색으로 채색했고, 수련 잎이 모여 있는 부분과 꽃은 마치 빛의 표면 위에 떠 있는 것처럼 묘사했다. 모네는 보편적인 소재인 물과 빛을 작은 정원 연못이라는 특정한 문맥 안에서 찬찬히 들여다보고 연구했다.

인상주의의 재발견

1928년이면 첫 번째 인상주의 그룹전(1874년)에 참여했던 인상주의 화가들은 모두 세상을 떠난 뒤였다. 따라서 많은 프랑스 예술가들과 미술사학자들은 한때는 필수적이었던 인상주의 양식이라고 해도 어쩔 수 없이 소멸될 것이라고 믿었다. 모네나 피사로와 같은 선구적인 화가들이 죽기 전에 주옥같은 작품을 많이 남겼다고 할지라도 많은 사람들은 인상주의라는 양식이 타당성이나 탄력을 잃었다고 생각했다. 하지만 인상주의는 단순히 하나의 양식 자체가 아니라 지속적으로 유효한 창의적인 관찰 방식이었다. 후기에 활동했던 인상주의 화가 중 가장 뛰어난 사람은 피에르 보나르(1867~1947년)로, 당대의 환경을 새로운 차원으로 재현해내는 방법을 탐구했다. 이러한 그의 뛰어난 작품에는 풍경화, 정원, 실내 인테리어, 인물 습작, 누드화, 초상화, 정물화가 포함되었다. 굉장히 개인적이고 감각적이었던 보나르의 작품들은 그를 둘러싼 가까운 환경을 바라보는 자신의 인식에 기반을 두고 있었다.

-

보나르의 원숙한 회화는 프랑스 인상주의의

눈부신 제2의 전성기를 보여준다.

-

보나르는 초기에만 인상주의 작품을 그렸고, 이후에는 아르누보(Art Nouveau, '새로운 예술'이라는 뜻으로, 19세기 말에서 20세기 초에 걸쳐 서유럽 전역 및 미국에까지 넓게 퍼졌던 장식적 양식-옮긴이)에 영감을 받은 보다 그래픽적이고 선적인 작업을 위해 더 이상 인상주의 화법을 사용하지 않았다. 하지만 1913년 무렵 그는 색채나 빛의 미묘함을 원하는 만큼 표현하려면, 인상주의를 보다 새로운 차원으로 강렬하게 사용해야만 가능하다는 것을 직관적으로 깨닫게 된다. 1913년부터 그가 사망하는 1947년 사이에 제작된 보나르의 완성도 높은 회화 작품들은 프랑스 인상주의

피에르 보나르

<욕실>, 1932년, 캔버스에
유채, 121×118.2cm, 뉴욕 현
대미술관, 뉴욕

부인 마르타의 누드가 욕실
에 채색된 무늬의 정교한 상
호작용 속에서 신비롭게 나
타난다.

의 눈부신 제2의 전성기를 보여준다. 그는 부드럽게 채색된 물감을 통해 흐릿한 소프트 포커스 방식을 사용하면서 빛나고 반짝거리는 듯한 독특한 작품을 제작했다. 그의 아내 마르타(1869~1942년)가 씻는 장면을 묘사한 작품들은 여러 방면에서 드가의 누드화를 재현했다. 하지만 보나르의 작품은 가정생활의 일부인 내부 욕실이나 아내를 모델로 하고 있기 때문에 사생활을 침범한다기보다 일상을 기념하는 성향이 더 강하게 느껴진다(157쪽). 그는 작업실에서 바라본 풍경으로 방을 환히 밝히는 화려한 미모사나무 작품을 제작하기도 했다(왼쪽). 보나르의 마지막 작품은 그의 정원에 피어 있던 만개한 아몬드나무를 그린 것으로, 생을 마감할 즈음 많이 쇠약해졌을 때 제작했다(161쪽). 그는 디테일을 생략하면서 에너지로 가득한 작품을 완성했다. 보나르는 모든 환경을 가까이에서 그리고 창의적으로 관찰하고, 이를 통해 울림으로 가득 찬 이미지를 만들 수 있다는 점에서 인상주의가 여전히 의미 있음을 증명했다.

오늘날의 인상주의

전 세계의 주요 미술관이 인상주의 작품을 소장하고 있다. 인상주의의 인기는 1950년대 이후 한 번도 꺾인 적이 없고, 유명한 컬렉터들은 여전히 인상주의 작품을 찾는다. 구스타브 카유보트가 프랑스 정부에 상당한 수의 인상주의 회화를 기증하기 원했지만 정부는 이 가운데 절반이 조금 넘는 작품만 수용했다. 나머지 작품들은 미국의 한 컬렉터가 유족에게 구매했다. 오늘날 세계 곳곳에서 종합적인 인상주의 전시가 정기적으로 개최되고 있다. 또한 학술적 연구와 일반적인 출판물을 통해 인상주의가 갖는 지속적인 문화적 중요성을 확인할 수 있다.

-

회화가 달성할 수 있는 것은

보이는 환경에 대한 주관적이면서도 순간적인 인상 표현뿐이다.

-

그렇다면 오늘날의 화가들에게 있어 인상주의는 어떤 의미일까? 이에 대한 가장 현명한 대답은 인상주의가 일정한 제한을 가진 고정된 스타일이라는 개념을 버리는 데 있다. 예를 들어 인상주의가 외광 풍경화나 가정 내부의 모습, 매력적인 정원 풍경 등에 한정되어 있다고 생각하지 말자는 것이다. 진정한 유산은 인상주의 방법론에 내재되어 있는 다른 요소에 달려 있다. 즉 예술가들은 스스로가 중요하다고 생각하는 어떤 주제든 자신 있게 그려야 하고, 개념이나 형식적 구성이 아닌 창의적인 관찰에 근거한 재현예술로서의 지속적인 가치를 인식해야 한다. 색과 빛

의 복잡성을 엄격하게 탐구할 필요가 있고, 회화가 달성할 수 있는 것은 보이는 환경에 대한 주관적이면서 순간적인 인상 표현뿐이라는 점을 수용하는 것이 중요하다. 또한 인상주의자들이 실천했던 관찰 작업이 창의적이고 지적인 활동임을 깨닫고, 표현적인 작품을 제작할 때 숙련된 회화적 기법의 가능성을 이해하는 것이 중요하다. 인상주의자들은 오늘날까지도 타당한 바로 이러한 원칙들이 갖는 문맥 안에서 작품을 완성했다.

1888년 6월 20일 여동생 윌에게 보내는 편지에서 반 고흐는 인상주의자들이 보여준 기법을 미래의 화가들이 모방할 것이라고 예측했다. 그러면서 그는 인상주의 화법의 본질을 다음과 같이 요약했다. "망설임 없이 단호하게 작업하고, 즉각적이지만 정확하게 판단하고, 빛의 속도로 색채의 조합을 능숙하게 표현하는 것. 지금처럼 외롭게, 사랑받지 못하는 방식이 아니라 대중적인 사랑을 받을 수 있는, 인상주의와 이러한 본질을 추구할 새로운 세대가 올 것이다."

피에르 보나르

<꽃이 핀 아몬드나무>, 1946~1947년, 캔버스에 유채, 55×37.5cm, 파리 국립현대미술관, 파리

섬세한 아몬드나무라는 주제가 이토록 강력한 작품으로 탄생한 것에 주목해보자. 반 고흐가 58년 전 프로방스에서 꽃이 핀 배나무 작품을 완성할 때 그렸던 것처럼 보나르 또한 꽃이 핀 아몬드나무를 부활의 상징으로 인식했다.

주요 정보

1886년 마지막 인상주의 그룹전 이후에도 많은 예술가들이 인상주의 화법을 사용했다.

인상주의의 선구자 중 피사로만이 점묘법을 실험했다.

젊은 세대의 아방가르드 화가들은 인상주의를 피상적이고 진부하다고 생각하기 시작했다.

그럼에도 불구하고 인상주의 작품을 광범위하게 소장했다.

인상주의는 1890년대 후반과 1900년대 초에 정점에 도달했다.

1932년부터 1947년 사이 보나르의 뛰어난 작품들로 인상주의는 다시 한 번 전성기를 맞게 된다.

1830년대

장 밥티스트 카미유 코로는 야외에서 작업한 우아한 풍경화를 제작했고, 젊은 예술가들의 감탄을 자아냈다.

1840년대

많은 풍경화 작가들이 파리 근처 퐁텐블로 숲에서 작업했다. 바르비종 마을에 거주하면서 작업한 이 예술가 집단은 바르비종 학파로 알려진다. 이 가운데 유명한 화가로는 테오도르 루소, 디아즈 드라페냐, 샤를 프랑수아 도비니가 있다. 모두 초기 인상주의자들의 찬사를 받은 화가들이다.

1858년

클로드 모네는 16세의 나이로 노르망디 해변에서 경험이 풍부한 예술가 외젠 부댕(1824~1898년)을 만난다. 부댕은 모네에게 외광 풍경화를 권유한다.

1862년

클로드 모네, 피에르 오귀스트 르누아르, 알프레드 시슬레, 장 프레데리크 바지유는 샤를 글레르의 파리 아틀리에에서 수학하며 친한 동료 사이가 된다.

1865년

젊은 예술가였던 모네, 르누아르, 시슬레, 바지유는 야외에서 삼림 풍경화를 제작하기 위해 퐁텐블로 숲을 찾는다.

1866년

미래의 인상주의 화가들이 파리의 게르부아 카페에서 정기적으로 만남을 가지며 회화의 화법이나 주제에 관한 급진적인 생각들을 토론한다.

1872년

새로운 아이디어에 관해 토론을 즐기던 인상주의 화가들은 보다 공간이 넓은 누벨 아테네 카페로 모임 장소를 옮긴다.

1873년

이렇게 독립적인 예술가 집단의 구조적 원칙을 결정하기 위한 헌장을 만들고, 유한회사를 설립해 법적·재정적 기틀을 닦는다.

1874년

첫 번째 그룹전이 열렸지만 참여 작가들이 아직 '인상주의'라는 명칭을 사용하지는 않았다. 전시는 언론, 비평가, 예술기관, 대중으로부터 강한 비판을 받는다. 판매 실적도 저조해 유한회사는 경제적 이유로 해체된다.

1876년

구스타브 카유보트의 결정적인 경제적 지원과 경영 기술로 두 번째 그룹전이 개최된다.

1877년

세 번째 그룹전이 열린다. 참여 작가들도 홍보와 마케팅 목적으로 '인상주의'라는 명칭을 공식적으로 사용한다. 원래는 비평가들이 인상주의를 비판하기 위해 만든 용어였다.

1879년

네 번째 인상주의 그룹전이 개최된다.

1880년
다섯 번째 인상주의 그룹전이 개최된다.

1881년
여섯 번째 인상주의 그룹전이 개최된다.

1882년
일곱 번째 인상주의 그룹전이 개최된다.

1883년
에두아르 마네가 파리에서 사망한다.

1886년
여덟 번째이자 마지막 인상주의 그룹전이 개최된다. 카미유 피사로만이 모든 전시에 참여했다. 베르트 모리조는 딸 줄리 마네를 출산하기 위해 불참한 한 번을 제외하고 나머지 그룹전에 모두 참여했다. 조르주 쇠라와 폴 시냐크가 처음으로 그룹전에 참여해 점묘법 회화를 전시한다.

1887년
피사로가 잠시 동안 점묘법을 시도한다. 폴 세잔은 유화에 보다 형식적으로 접근하는 방식을 수용한다.

1888년
폴 고갱은 상징적인 이미지를 제작하기 위해 인상주의 화법을 포기한다.

1890년
모네가 <건초더미> 시리즈를 제작한다. 시슬레는 집 근처 모레쉬르루앙에 있는 포플러 나무를 그린 다채로운 회화를 완성한다. 반 고흐가 오베르쉬르 우아즈에서 사망한다.

1891년
쇠라가 파리에서 사망한다.

1892년
에드가 드가가 누드와 극장을 주제로 인상적인 파스텔 습작을 제작한다. 모네는 대규모 연작 <루앙 대성당>을 제작하기 시작한다.

1894년
카유보트가 아르장퇴유에서 사망한다. 그는 유언으로 68점의 인상주의 회화 소장품을 프랑스 정부에 기증할 의사를 밝혔지만 정부는 40점만을 수용한다. 모리조는 딸 줄리를 담은 뛰어난 초상화를 제작한다.

1895년
모리조가 파리에서 사망한다. 모네는 <루앙 대성당> 시리즈 중 몇 점을 파리의 뒤랑뤼엘 갤러리에 전시한다. 르누아르는 젊은 여성과 아이들을 묘사한 감성적인 초상화들을 제작한다.

1899년
모네가 수련 연못을 담은 시리즈를 그리기 시작한다. 시슬레가 모레쉬르루앙에서 사망한다.

1902년
기요맹이 모레쉬르루앙에서 매우 다채로운 풍경화를 제작한다.

1903년
피사로가 가슴 뭉클한 마지막 자화상을 남기고 파리에서 사망한다.

1904년
세잔이 프로방스에서 감성적인 수채화 시리즈를 제작한다.

1906년
세잔이 엑상프로방스에서 사망한다.

1908년
모네가 베니스에서 분위기 있는 작품을 제작한다.

1912년
모네의 베니스 작품이 파리의 베르냉젠 갤러리에 전시된다.

1917년
드가가 파리에서 사망한다.

1919년
르누아르가 카뉴에서 사망한다.

1922년
모네가 19점의 수련 작품을 파리 정부에 기증한다.

1926년
모네가 지베르니에서 사망한다.

1927년
기요맹이 오를리에서 사망한다. 그는 본래의 인상주의자 가운데 마지막 생존 멤버였다.

1935년
시냐크가 마르세유에서 사망한다.

1947년
피에르 보나르가 르카네에서 사망한다.

1855년
제임스 애벗 맥닐 휘슬러가 21세의 나이로 미국을 떠나 미술을 공부하기 위해 파리로 간다. 샤를 글레르 아틀리에에 등록 후 이곳에서 수학한다.

1868년
메리 커샛은 필라델피아 아카데미에서 처음 공부한 이후, 파리로 가 장 레옹 제롬에게 교육을 받는다. 살롱전에도 작품을 전시한다.

1873년
줄리안 올덴 위어는 미국에서 교육받은 후 파리의 에콜 데 보자르에서 수학한다.

1874년
커샛이 파리에 완전히 정착하고, 살롱전에서도 성공적으로 전시한다. 그녀의 작품에 감탄했던 드가를 만나게 된다.

존 싱거 서전트가 부모님과 함께 파리에 정착한다. 초상화가 카롤루스 뒤랑에게 배운다.

1875년
서전트는 에콜 데 보자르에서의 교육을 성공적으로 마친다. 살롱전에도 전시한다.

1876년
서전트와 모네가 만나 친밀한 우정을 쌓기 시작한다.

1877년
위어와 휘슬러가 런던에서 만난다. 프랑스 인상주의 회화에 매우 중요한 인물이었던 위어는 뉴욕으로 돌아간다.

1879년
커샛이 처음으로 인상주의 그룹전에 전시한다. 이후 세 번 더 그룹전에 참여한다.

1883년
뮌헨에서 먼저 교육을 받은 존 헨리 트와츠먼은 파리의 줄리앙 아카데미에서 2년 동안 수학한다.

1884년
휘슬러가 런던에서 분위기 있는 작품 <녹턴>을 전시한다.

1885년
서전트는 그의 동료 모네가 지베르니의 야외 공간에서 작업하는 모습을 담은 유화 스케치를 제작한다.

1886년
프레드릭 차일드 하삼은 보스턴에서 공부한 후 파리의 줄리앙 아카데미에서 교육을 받기 시작한다.

1888년
아카데미의 교육을 받은 미국 화가들은 브르타뉴 퐁타방의 예술인 마을에서 작업한다. 인상주의에 대해 강하게 비판했던 이들은 고갱과도 대립하게 된다. 파리에서 공부하고 살롱전에도 전시했던 시어도어 얼 버틀러와 시어도어 로빈슨이 지베르니에 정착해 인상주의 스타일의 작품을 제작한다.

1889년
파리의 여러 갤러리에 전시되었던 인상주의 회화에 감명을 받은 하삼은 미국으로 돌아간다. 코네티컷 주 그리니치에 코스 콥 예술인 마을이 형성된다. 이 지역에 트와츠먼이 구매한 농장이 가르치고 직접 작업도 하는 주요 공간이 된다. 위어가 정기적으로 코스 콥 활동에 참여하고, 인상주의에 대해 가졌던 부정적 인식도 변화한다. 1920년까지 활동을 이어간 코스 콥 마을은 미국의 동해안 지역에 인상주의에 대한 관심과 흥미를 불러일으켰다.

1890년
많은 미국 화가들과 다른 나라에서 온 화가들이 지베르니에 정착해 예술인 마을을 형성한다.

1891년
로빈슨은 지베르니에서 신진 예술가들의 인상주의 스타일 회화에 감명받은 모네를 만나게 된다. 모네는 로빈슨에게 화법과 관련한 조언을 하기도 한다. 재능 있는 사진가이기도 했던 로빈슨은 정원에 있는 모네를 담은 유명한 사진 작품을 제작한다.

1892년
버틀러와 모네의 의붓딸인 수전이 결혼하고, 이후 자식 두 명을 낳는다. 로빈슨은 미국으로 돌아간다.

1896년
로빈슨이 뉴욕에서 사망한다.

1898년
영향력 있는 미국 인상주의자 그룹 '10명의 미국 화가들'이 형성된다. 이후 20년 동안 주요 도시에서 전시를 개최하며 대중에게 인상주의를 알린다.

1899년
버틀러의 부인 수전이 사망한다. 수전의 자매 마르트가 버틀러와 수전의 자녀 양육을 돕고, 결국 버틀러는 마르트와 재혼한다.

1902년
트와츠먼이 매사추세츠 주 글로스터에서 사망한다. 휘슬러가 런던에서 사망한다.

1916년
하삼은 여러 국기들이 게양된 뉴욕의 5번가를 묘사한 약 30점의 <깃발> 시리즈를 제작하기 시작한다.

1919년
위어가 코네티컷에 위치한 그의 농장 브랜치빌에서 사망한다.

1925년
서전트가 런던에서 사망한다.

1926년
커샛이 프랑스 보베에서 사망한다.

1935년
하삼이 뉴욕의 이스트 햄튼에서 사망한다.

1936년
버틀러가 지베르니에서 사망한다.

1881년
존 피터 러셀이 막대한 유산을 물려받고 시드니를 떠나 런던의 슬레이드 미술학교에서 잠시 동안 공부한다. 톰 로버츠는 멜버른에서 유럽으로 여행을 떠나고 런던의 왕립 아카데미에서 수학한다.

1883년
러셀과 로버츠가 남프랑스와 스페인으로 그림 답사여행을 떠난다. 두 화가 모두 외광 풍경화를 제작한다.

1884년
러셀이 페르낭 코르몽 아틀리에에 등록하면서 동료 미술학도이던 에밀 베르나르, 앙리 드 툴루즈 로트레크, 빈센트 반 고흐와 친분을 쌓는다. 로버츠는 런던의 분위기 있는 도시 풍경을 그린다.

1885년
로버츠가 멜버른으로 돌아가 인상주의 화법을 알리고, 능숙한 외광 풍경화를 제작한다.

1886년
러셀과 반 고흐가 파리에서 돈독한 우정을 쌓는다. 러셀이 반 고흐의 초상화를 그리고, 이후 1890년 반 고흐가 사망할 때까지 서신을 주고받으며 연락한다. 반 고흐가 죽기 전 러셀은 반 고흐의 작품 한 점을 구매하고 반 고흐는 러셀에게 많은 드로잉 작품을 선물한다. 러셀은 브르타뉴 해안의 벨르 섬 절벽 꼭대기를 그리고 있을 당시 모네를 만난다. 모네는 러셀에게 인상주의 화법과 관련한 조언을 주고, 이는 러셀의 작업 스타일에 막대한 영향을 미친다. 러셀은 벨르 섬에 커다란 저택을 짓는다.

1888년
아서 스트리튼이 분위기 있는 멜버른을 묘사한 여러 점의 습작을 제작한다.

1889년
찰스 콘더는 멜버른 주변의 시골에서 독창적인 작품을 제작한다. '9×5 인상주의 전시'가 멜버른에서 개최되고, 인상주의 화법으로 제작된 136점의 크기가 작은 작품들이 전시된다. 호주에서 인상주의에 대한 관심이 높아지고, 특히 젊은 예술가들이 인상주의에 주목한다.

1890년
앙티브의 모습을 담은 모네의 풍경화에 감탄했던 러셀이 남프랑스에서 자유로운 붓터치로 매우 다채로운 풍경화를 제작한다. 콘더가 호주를 떠나 파리에 정착한다.

1897년
스트리튼이 런던으로 이주하고, 30년이 되도록 런던에서 지낸다.

1908년
러셀은 부인이 사망하자 브르타뉴를 떠난다. 지중해 국가들을 여행하며 다수의 수채화 작품을 제작한다.

1909년
콘더가 잉글랜드 서리의 한 요양원에서 사망한다.

1918년
러셀이 유럽을 떠나 뉴질랜드에서 2년 동안 생활하며 회화 작업을 지속한다.

1930년
러셀이 시드니에서 사망한다. 러셀은 호주 미술계에서 제대로 주목받지 못했다. 그가 사망한 후 호주의 주요 미술관이 그의 작품을 다양하게 소장 및 전시하고 있다.

1931년
로버츠가 빅토리아의 칼리스타에서 사망한다.

1943년
스트리튼이 빅토리아의 올린다에서 사망한다.

사람들은 어떻게 인상주의가 제멋대로이고 퇴폐적이라고 생각하는가?
사실은 그 정반대인 것을.

빈센트 반 고흐, 1888년

용어 해설

고전주의/고전적
고대 그리스 로마와 관련이 있는 것으로 특히 조각을 지칭할 때가 많다.

구성
형태·비율·색채의 배열.

구아슈
불투명한 수채 물감으로 매트한 질감을 형성한다.

느슨한 붓터치
자유롭게 흐르는 듯한 붓터치로 디테일을 표현하는 붓놀림을 말한다.

단속적 채색법
다양한 색채를 짧고 작게 채색하면서 어룽거리는 효과를 내는 기법.

모티브
예술가가 선택한 주제.

미술 아카데미
1816년 프랑스에 설립된 아카데미로 미술·음악·건축을 장려한다.

바림
질감을 살리는 효과를 내기 위해 물감을 소량만 사용하는 힘찬 붓터치.

보색
나란히 배치했을 때 가장 밝은 효과를 자아내는 색(초록/빨강, 파랑/주황, 보라/노랑).

분할주의
쇠라와 시냐크가 개척한 화법으로 보색 계열의 작은 점들을 찍으면서 빛의 효과를 나타낸다(점묘법 참고).

사실주의

가상적인 세계와 반대되는 현실적인 일상의 삶을 그리는 양식.

색조값

물감에 흰색이 포함되는 비율. 색이 강하거나 약한 정도 혹은 상태.

서정적 회화

시적인 감수성이 담긴 표현적 작품.

스케치 같은 화법

표면 처리나 디테일 부분에서 아직 완성이 덜 된 작업.

신고전주의

고대 그리스 로마 양식의 부활을 목표로 삼은 회화와 조각.

심미적 특질

감각과 관련된 것; 예술적인.

야방가르드

급진적이고 새로운 아이디어를 옹호하는 사람들.

아카데미 화풍

예술학교 및 기관에서 가르치는 회화 방식.

아틀리에

저명한 예술가가 운영하는 교습 스튜디오.

외광 회화

야외에서 자연 풍경이나 정원을 그리는 것.

웨트 온 웨트

유화 물감이 마르기 전에 채색을 하면서 색을 혼합하고 풍부한 임파스토를 형성하는 화법. '알라 프리마'라고도 부른다.

유려한 붓터치

엄격하게 통제된 채색법과 뚜렷한 윤곽선을 지양하는 화법.

유화 스케치

빠르게 그리는 작은 사이즈의 작품으로, 보다 정교한 작품을 완성하는 토대로 사용된다.

인상

인식. 불현듯 나타나는 통찰력.

임파스토

형태가 강조되도록 두껍게 물감을 올리는 방법.

자르기

시각적 효과를 위해 화면의 가장자리를 자르는 이미지 요소. 사진에서 영향을 받은 것으로 회화가 모티브의 일부일 뿐임을 암시한다.

자유로운 채색

물감의 두께와 질감을 다양하게 사용하는 방법.

장르화

일상생활 속 순간이나 장면들을 묘사하는 회화.

절충화파

다양한 양식을 시도하고 사용하는 예술가들.

점묘법
분할주의의 보다 대중적인 용어로서 채색된 작은 조각 혹은 '점'을 사용해 그리는 회화 양식을 말한다.

정형화된 화법
다른 이들에게 배우는 사전에 형성된 구성법.

주제로부터
바로 눈앞에 있는 주제나 대상을 그리는 것.

직관적 접근 방식
모티브에 대한 화가의 직감적 반응.

콩트르주르/역광 초상화
창문의 밝은 빛에 대비된 실루엣으로 인물을 묘사하는 초상화.

클루아조니즘
일본의 칠보 에나멜에서 보이는 뚜렷하고 장식적인 색채로 윤곽을 이루는 방법. 가는 선들이 장식 부분을 나누면서 윤곽을 형성한다.

파스텔
색이 있는 가루 원료를 길쭉하게 굳힌 크레용으로 채색 드로잉을 제작할 때 사용된다.

펜티멘토
제작 도중 수정해 뭉개버린 터치가 완성작에 어렴풋이 남은 흔적.

표현주의
예술가의 주관적인 반응이나 감정에 기반을 둔 예술.

화가 특유의 화법

형태와 질감을 표현할 때 화가가 사용하는 전문적이고 광범위한 화법.

화류계

도덕성이 의심스러운, 눈에 띄게 쾌락적인 사람들.

화면

드로잉이나 페인팅의 평평한 표면(항상 직사각형은 아님).

참고 자료

인상주의의 발전

Gaunt, William, *The Impressionists* (Thames & Hudson, London, 1970, first paperback edition 1995)

Roe, Sue, *The Private Lives of the Impressionists* (Vintage Books, London, 2006)

Van Gogh, Vincent, *Vincent van Gogh – The Letters*, 6 vols (Thames & Hudson, London and New York, NY, 2009)

프랑스 인상주의

Heinrich, Christoph, *Monet* (Taschen, Köln, 2007)

Hodge, Susie, *The Life and Works of Renoir* (Hermes House, Leicestershire, 2011)

Lloyd, Christopher, *Edgar Degas: Drawings and Pastels* (Thames & Hudson, London and New York, NY, 2014)

Rey, Jean-Dominique, *Berthe Morisot* (Flammarion, Paris, 2010)

Skea, Ralph, *Monet's Trees* (Thames & Hudson, London and New York, NY, 2015)

Skea, Ralph, *Vincent's Gardens* (Thames & Hudson, London and New York, NY, 2011)

Thomson, Richard, *Camille Pissarro* (The South Bank Centre and The Herbert Press, London, 1990)

Whitfield, Sarah, and John Elderfield, *Bonnard* (Tate Publishing, London, 1998)

신고전주의(분할주의/점묘법)

Carr-Gomm, Sarah, *Seurat* (Studio Editions, London, 1993)

Ferretti-Bocquillon, Marina, Anne Distel, John Leighton and Susan Alyson Stein, *Signac* (Metropolitan Museum of Art, New York, NY, 2001)

미국 인상주의

Bourguignon, Katherine M. (ed.), *American Impressionism: A New Vision, 1880–1900* (Yale University Press, New Haven, CT, and London, 2014)

호주 인상주의

Riopelle, Christopher (ed.), *Australia's Impressionists* (National Gallery and Yale Univeristy Press, London, 2016)

작가별 찾아보기

이미지 출처

a 상단　**b** 하단

2 Kerry Stokes Collection, Perth (Australia); **4** Musée d'Orsay, Paris/Bridgeman Images; **8, 10** Metropolitan Museum of Art, New York, NY, H. O. Havemeyer Collection, Bequest of Mrs H. O. Havemeyer, 1929; **13** Photo Beaux-Arts de Paris, Dist. RMN-Grand Palais, Paris/image Beaux-Arts de Paris; **15** Victoria and Albert Museum, London/Bridgeman Images; **16** Fitzwilliam Museum, University of Cambridge, Cambridge/Bridgeman Images; **17** Private collection; **19** Fine Art Images/Diomedia; **20–21** Photo RMN-Grand Palais, Paris/A. Danvers; **22** Scottish National Gallery, Edinburgh; **23** Musée d'Orsay, Paris; **24** Art Institute of Chicago, Chicago, IL; **26–7** Photo RMN-Grand Palais, Paris/René-Gabriel Ojéda; **28–9** Photo Musée d'Orsay, Dist. RMN-Grand Palais, Paris/Patrice Schmidt; **30** Metropolitan Museum of Art, New York, NY, H. O. Havemeyer Collection, Bequest of Mrs H. O. Havemeyer, 1929; **31** Musée d'Orsay, Paris; **32** Metropolitan Museum of Art, New York, NY, Bequest of Joan Whitney Payson, 1975; **33** Photo Musée d'Orsay, Dist. RMN-Grand Palais, Paris/Patrice Schmidt; **34** Scottish National Gallery, Edinburgh; **36** Neue Pinakothek, Munich; **37** Courtauld Institute Galleries, London; **39** Photo RMN-Grand Palais (Musée d'Orsay), Paris/Hervé Lewandowski; **40** Musée d'Orsay, Paris; **42–3** Photo RMN-Grand Palais (Musée d'Orsay), Paris/René-Gabriel Ojéda; **44** The Burrell Collection, Glasgow Museums and Art Galleries, Glasgow; **46** Photo RMN-Grand Palais (Musée d'Orsay), Paris/Adrien Didierjean; **49** Musée Marmottan Monet, Paris; **50** Photo RMN-Grand Palais (Musée d'Orsay), Paris/Hervé Lewandowski; **51** Musée Marmottan Monet, Paris/Bridgeman Images; **53** The Burrell Collection, Glasgow Museums and Art Galleries, Glasgow; **54** Musée des Beaux-Arts de Lyon; **55** The Walters Art Gallery, Baltimore, MD; **56** Carnegie Institute, Pittsburgh Museum of Art, Pennsylvania, PA; **57** The Burrell Collection, Glasgow Museums and Art Galleries, Glasgow; **58** Photo Musée d'Orsay, Dist. RMN-Grand Palais, Paris/Patrice Schmidt; **59** The Burrell Collection, Glasgow Museums and Art Galleries, Glasgow; **60–61** National Gallery of Art, Washington, DC, Collection of Mr and Mrs Paul Mellon; **62** Photo Musée d'Orsay, Dist. RMN-Grand Palais, Paris/Patrice Schmidt; **63** The Picture Art Collection/Alamy Stock Photo; **64** The Burrell Collection, Glasgow Museums and Art Galleries, Glasgow; **66** Musée Marmottan Monet, Paris; **67** Photo RMN-Grand Palais (Musée d'Orsay), Paris/Martine Beck-Coppola; **68** Tate Collection, UK; **69** Art Institute of Chicago, IL; **70** Metropolitan Museum of Art, New York, NY, H. O. Havemeyer Collection, Bequest of Mrs H. O. Havemeyer, 1929; **71** Phillips Collection, Washington, DC; **72** Museum of Fine Arts, Boston, MA; **73a** Staatsgalerie, Stuttgart; **73b** Musée d'Orsay, Paris; **74** National Gallery, London; **75** Josse Christophel/Alamy Stock Photo; **76** Metropolitan Museum of Art, New York, NY, Bequest of Julia W. Emmons, 1956; **77** Tate Collection, UK; **79** akg-images **80** Fitzwilliam Museum, University of Cambridge, Cambridge/Bridgeman Images; **82** Private collection; **85** Museum Folkwang, Essen; **87** Museum of Fine Arts, Budapest; **88** Scottish National Gallery, Edinburgh; **91** The Picture Art Collection/Alamy Stock Photo; **93** Musée des Beaux-Arts, Brest; **94** Gemeentemuseum, The Hague; **95** Museum of Modern Art, New York, NY; **96** INTERFOTO/Alamy Stock Photo; **97** Photo by VCG Wilson/Corbis via Getty Images; **98** Fitzwilliam Museum, University of Cambridge, Cambridge/Bridgeman Images; **99** Heritage Image Partnership Ltd/Alamy Stock Photo; **100** Museum of Modern Art, New York, NY; **101** Musée d'Orsay, Paris; **102** National Gallery, Oslo; **104–5** Rasmus Meyer Collection, Bergen; **106** Art Gallery of South Australia, Adelaide; **108** Freer Gallery of Art, Smithsonian Institution, Washington, DC; **111** Brooklyn Museum, New York, NY; **113** Museo de Bellas Artes de Bilbao, Bilbao; **114** Metropolitan Museum of Art, New York, NY, Partial and Promised Gift of Mr and Mrs Douglas Dillon, 1997; **117** Terra Foundation for American Art, Chicago, IL; **118** Metropolitan Museum of Art, New York, NY, Gift of Mrs John A. Rutherfurd, 1914; **120** Smithsonian American Art Museum, Washington, DC; **121** Telfair Museum of Art, Savannah, GA; **123** Kerry Stokes Collection, Perth (Australia); **124** National Gallery of Australia, Canberra; **125, 126, 127** Art Gallery of South Australia, Adelaide; **128–9, 130, 132** National Gallery of Australia, Canberra; **134** Musée National d'Art Moderne, Paris/Bridgeman Images; **136** Musée d'Orsay, Paris; **139** Kunsthaus Zürich, Zurich; **140** Musée d'Orsay, Paris; **141** Tate Collection, UK; **142** Fondation Beyeler, Riehen/Basel, Beyeler Collection. Photo Robert Bayer; **143** Kunstmuseum St Gallen, St Gallen; **145** Philadelphia Museum of Art, Philadelphia, PA; **146–7** Cincinnati Art Museum, Cincinnati, OH; **148** Musée d'Orsay, Paris/Bridgeman Images; **149** Wadsworth Atheneum, Hartford, CT; **150** Musée de l'Orangerie, Paris; **151** Private collection; **153** Tate Collection, UK; **154–5** Musée des Beaux-Arts, Nantes; **157** Museum of Modern Art, New York, NY; **158** Musée National d'Art Moderne, Paris/Bridgeman Images; **161** Musée National d'Art Moderne, Paris

ART ESSENTIALS

단숨에 읽는 인상주의

100점의 다채로운 작품을 통해 살펴보는
인상주의의 탄생과 의의

발행일 2020년 7월 15일 초판 1쇄 발행
지은이 랠프 스키
옮긴이 허보미
발행인 강학경
발행처 시그마북스
마케팅 정제용
에디터 신영선, 최윤정, 장민정, 장아름
디자인 김문배, 최희민

등록번호 제10-965호
주소 서울특별시 영등포구 양평로 22길 21
 선유도코오롱디지털타워 A402호
전자우편 sigmabooks@spress.co.kr
홈페이지 http://www.sigmabooks.co.kr
전화 (02) 2062-5288~9
팩시밀리 (02) 323-4197
ISBN 979-11-90257-33-6 (04600)
 979-11-89199-34-0 (세트)

ART ESSENTIALS: IMPRESSIONISM
by Ralph Skea

Impressionism © 2019 Thames & Hudson Ltd, London
Text © 2019 Ralph Skea
Design by April
Edited by Caroline Brooke Johnson
This edition first published in Korea in 2020 by Sigma Books,
Seoul
Korean Edition © 2020 Sigma Books
This translation published under license with the original
publisher Thames & Hudson Ltd, London through AMO
Agency, Seoul, Korea

이 도서의 국립중앙도서관 출판예정도서목록(CIP)은 서지정
보유통지원시스템 홈페이지(http://seoji.nl.go.kr)와 국가자료
공동목록시스템(http://www.nl.go.kr/kolisnet)에서 이용하실
수 있습니다. (CIP제어번호: CIP2020008325)

* 시그마북스는 (주)시그마프레스의 자매회사로 일반 단행본 전문
 출판사입니다.

Front cover: Edgar Degas, *L'Étoile*, c.1876 (detail
from page 58). Musée d'Orsay, Paris

Title page: John Peter Russell, *Aiguille de
Coton, Belle-Île*, c.1900 (detail from page 123).
Kerry Stokes Collection, Perth

Page 4: Edgar Degas, *Woman Drying her Neck,
after her Bath*, c.1898 (detail from page 148).
Musée d'Orsay, Paris

Chapter openers: **page 8** Edgar Degas, *A
Woman Seated beside a Vase of Flowers*, 1865,
Metropolitan Museum of Art, New York, NY
(detail from page 30); **page 44** Édouard Manet,
Women Drinking Beer, 1878, Burrell Collection,
Glasgow Museums and Art Galleries, Glasgow
(detail from page 53); **page 80** Paul Signac, *Port-
en-Bessin, La Valleuse*, 1884, Kröller-Müller
Museum, Otterlo (detail from page 98); **page 106**
John Peter Russell, *A Clearing in the Forest*,
1891, Art Gallery of South Australia, Adelaide
(detail from page 125); **page 136** Pierre Bonnard,
The Studio with Mimosa, 1939, Musée National
d'Art Moderne, Centre Pompidou, Paris (detail
from page 158)

Quotations: **page 9** A review of Camille
Pissarro's paintings: Émile Zola, *L'Evénement*,
1866; **page 45** Joseph Vincent's comment on
the first 'Impressionist' exhibition quoted by
Louis Leroy: Louis Leroy, 'L'Exposition des
impressionnistes', *Le Charivari*, 25 April 1874;
page 81 Letter 707, Vincent van Gogh to Theo
van Gogh, 17 October 1888; **page 107** Letter 647,
John Peter Russell to Vincent van Gogh, 22 July
1888; **page 137** Letter RM21, Vincent van Gogh to
Joseph Jacob Isaäcson, 25 May 1890; **page 166**
Letter 668, Vincent van Gogh to Theo van Gogh
on 23 or 24 August 1888. Letters come from
Vincent van Gogh – The Letters, 6 vols (Thames
& Hudson, London and New York, NY, 2009).